# 田野食趣

跟著畫畫家上山下海去野炊

本山賢司 著

李毓昭 譯

野營口味的煮法

扁魚
冬天的扁魚很好吃。

大比目魚
通常不到一公尺長，但偶爾也
抓得到一塊榻榻米那麼大的。

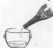

1 把酒倒進野營碗中。最好是純米酒。

2 煮沸後轉小火。用火柴在裡面點火，就會冒出藍白色的火焰。

3 火焰熄滅後，加醬油煮比目魚。

晨星出版

# 跟著野營達人野炊、露營、親近自然

林政翰　米亞桑戶外中心創辦人
《圖解台灣登山小百科》作者

看著本書，許多的內容與情境，都讓我不自覺地回想起和原住民獵人在野外露宿、釣魚、取柴生火、坐在營火邊聊天唱歌，那些自在不羈的山林時光，是我的戶外生活中，最值得懷念的日子。

作者想必對世界各地的原住民族自然知識，也有著深入的認識，一一都展現在他的插畫當中。其中一幅款冬葉子做成杓子的插畫，就跟台灣原住民獵人所展示的一模一樣，差別只在於台灣的款冬葉子比較小，改以姑婆芋的葉子折捏成杓子。

另一張插畫把魚剖開風乾烘烤，用的是樹枝分岔處綁繩吊掛的手法，這也是傳統獵人的手法。還有許多張插畫，都是直接在火堆上面烹調的景況。這在目前野營場合一堆高級鍋爐器材當道的景況中，更突顯其野味與原味，而所烹煮出來的料理，似乎又多了一層對於火的了解，與自然有更深一層連結的味道。

作者對於火的理解也是非常深入的，知道枹櫟、麻櫟、石柯這類殼斗科的樹，是耐

燒的好木材；而我從與獵人的生活中得知，台灣的森林裡，山枇杷、山龍眼、灰木科的木頭千萬不要用，因為它們跟鋼筋一樣，放在火邊一整夜也燒不起來。拿植物當床墊睡在火邊，作者也試過不少種材料，是個名副其實的野營達人。

書中文字在詼諧、說笑裡，有時又堅定表現出對於自然環境的關心，發人省思。讀來頗有受自然環境所啓發者，多會有的環境意識、人在環境中的角色一致看法，遂與作者有種相知相惜的況味。只是作者似乎更活在當下，到哪都想要有美酒相伴。

這些年戶外活動興起，露營、登山、溯溪、攀岩等活動正風行，這是轉變國人重視自然環境、培養環境意識的好機會。但具備環境意識公民的態度，似乎需要跟自然環境有更深入的互動才好培養，作者在書中也提出這樣的觀察。

這種開放的感覺與爬山或露營時睡在帳篷裡面大不同──滿天閃亮的星斗如此美麗，為什麼要把自己關在狹小的帳篷裡呢？作者一語道破人們露營時的迷思。如果不把自己的心境開放到自然環境當中，縱使人處在自然環境中，恐怕與自然的距離還是很遙遠的。

這是一本很容易閱讀的書，許多插畫更增添本書的可看性與趣味性，希望讀者們都能在書中，找到屬於您自己喜愛的方式，親近自然。

自然環境中的野營，樂趣無窮啊！

# 將日常生活融入大自然

王春子 插畫家

透過旅行方式，其實可以窺探出一個人的人生觀及性格。本山賢司是一位對動植物觀察都相當細微的圖文作家。旅途中遇見的動植物都會細心地去查閱圖鑑、觀察習性，如此謹慎細膩的作家，實際上卻相當地隨性。

需要當地的旅遊資訊時，作者向來都是請教計程車司機或商店老闆娘，而不是觀光服務處。有一次在車站前賣章魚燒的大嬸推薦下，臨時入宿的旅館，意外嚐到當地才有的本地酒「北之勝」，每人還分到一大隻飽滿的短足擬石蟹，他驚訝大喊「真的嗎？」

「野營也是套裝行程或團體旅遊無法體會到的另一種旅行。」不知道大家第一次野營的經驗是什麼時候，我還記得小學第一次露營，原本滿心期待，當帳篷搭好在硬邦邦的沙石地上，整夜卻因為地板太硬，滾來滾去有點睡不太著。但隔天一早，陽光照亮薄薄的帳篷，一拉開帳篷是一大片綠色的山壁，溪谷刷刷地就在眼前，耳朵裡滿是轟轟熱

4

鬧的蟲叫聲。

喝過最好喝的雞湯，也是露營時在當地雜貨店買的新鮮竹筍、土雞，煮滾後簡單地灑些鹽巴，在溪邊山林旁，暖呼呼地喝上一碗，是城市的餐桌上無法取代的經驗。就像本山賢司說的「旅行所在地的超市或魚店購買做菜的材料」。書裡提到「我看過野營方面的書，也跟著上面寫的做，卻沒有成功。」雖然如此，文中提到的一些料理方式，仍然令我想試試。尤其是在原生林中尋找野菜，別有一番趣味。

而是依材料隨機應變」。菜色不是一開始就決定好的，

書裡說到露營要享受「將日常生活融入大自然」。我也曾有一次深深的體悟，記得多年前和友人去露營場沒有經驗，以為才一晚，大夥人準備一塊簡單的醃豬肉，想說就地架起石頭烤一烤下酒睡一晚就好，沒想到露營場裡爭奇鬥豔，各種意想不到的料理都有，突然間只有豬肉的我們反而成了異類，尤其是好羨慕隔壁的豐盛晚餐。到了清早，山裡更傳來密集的剁菜聲，竟然包起水餃了，在深山裡包水餃真的很不可思議。

最後建議閱讀本書時，可以放輕鬆小酌點酒，應該就更能融入了。

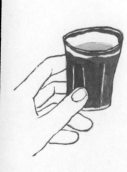

目次

環狀殼斗

小葉青岡　　青岡

依葉緣分辨

# 野遊導覽板

百合木　一片片脫落，如螺旋槳般飛走，稱為「翼果」。

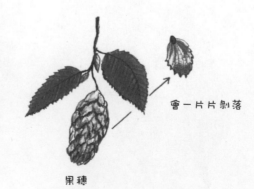

日本鵝耳櫪

老遠就看得到大量
垂下的果穗，容易
辨認。

會一片片剝落

果穗

人在藍天食堂

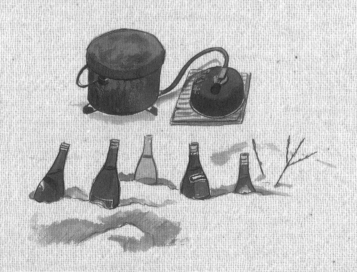

# 野營碗培根蛋和燻櫻鮭

我們在太陽曬得暖烘烘的山腹用餐。先把野營碗放在攜帶用的弱火瓦斯爐上，然後沿著杯緣擺放切成薄片的培根。

肥肉收縮跳動，發出噗哧噗哧的聲音。等邊緣變成黃褐色了，就把蛋打下去。一顆蛋的蛋白剛好鋪滿整個碗。蛋白變成白磁般的顏色時，一人份的培根蛋就完成了。

野營碗可以重疊，不佔空間，因此我總是隨身攜帶三個。如果是當天來回的行程，這個數量就夠了。每個野營碗都可以充當鍋子、盤子或杯子。用過之後，加點水煮沸，再用衛生紙擦一擦，馬上就清潔溜溜。這種杯子用久了會產生光澤，讓人特別喜愛。

在野外生火，做好餐食，一天就差不多結束了。因此，我們都會閒散地度過剩下來的時間。

日頭還很高時，只要燃燒營火，避免火焰太旺就行，接下來就只是呆呆望著裊裊升起的煙，什麼事都不做。雖然很奇怪，但除非是天生的懶人，否則要做到這樣並不容易。

此時可能會有山鷹飛過天際，猴群也有可能在大清早從旁邊跑過去。

## 用野營碗煎培根蛋

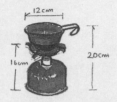

放上野營碗，寬度也
只有十二公分，非常
小巧。

大家都知道，這是用兩種熱傳導率
不同的金屬做的，但如果要加熱，
還是換成另一種比較安全。

大火力的祕密就
在這個出火口。

組裝很簡單，只
要把箭頭處的噴
嘴嵌進去就行
了。

煎一人份的培根蛋時，柄
也不會發燙。

即使是日本茶或紅茶的
茶包，取出裡面的茶葉，
裝進泡茶的網球中，味
道真的會變好。

醬油。

用保鮮盒　　用底片盒
裝蔥末。　　裝胡椒。

吃完培根蛋，先
別洗碗。燒一些
開水，加上蔥、
胡椒和醬油，就
是一道湯了！味
道令人激賞！

夕陽西下，火焰越看越美時，我們就開始喝酒。火焰就像波浪，百看不厭。喝醉了，就鑽進睡袋，看著星星沉沉睡去，挺愜意的。

一邊看著營火一邊啜飲小酒就是我去野外的最大目的，因此縱使要去人煙罕至的深山，我也不會帶釣竿。一整天幾乎都在營火旁邊打混，只能用「懶惰」兩個字來形容。

由於多半有溪釣客同行，我雖然四體不勤，還是會有山珍海味交到我的手中。即使有一尺長的獵物讓釣客興奮不已，我也會提醒他，美味的櫻鮭或紅點鮭只有四、五吋長（十二至十五公分），太大條沒有用，因此在釣客眼中，我這個人應該是很難搞的。不僅如此，要是被我找到缺德釣客丟棄的魚餌箱或魚線，他們還要化身為釣客代表，遭我一頓痛罵。事實上，這種缺德釣客相當惡劣。每次看到丟在溪流裡的空罐、酒瓶、塑膠袋、保麗龍盤子、魚線、折斷的釣竿……以及污染嚴重的河岸，我都會火冒三丈，悲從中來。

前面提到用營火烤魚時，以四吋或五吋的滋味最佳，如果是大尾魚，就一定要燻製。

我曾在黃金週（四月底至五月初）結束後的五月中旬，到福島縣的田子倉湖露營。與我同行的釣客暗自盤算著要釣一條已經飽食若鷺魚的大尾櫻鮭。我們向民宿（鈴屋）的鈴木先生借船，準備划向湖泊後方的宿澤時，鈴木先生說：「用營火烤來吃吧」，給我們兩條漂亮的大櫻鮭。

這是山野植物才剛萌芽，昆蟲尚未現身的絕佳季節。與我同行的釣客暗自盤算著要釣一條已經飽食若鷺魚的大尾櫻鮭。我們向民宿（鈴屋）的鈴木先生借船，準備划向湖泊後方的宿澤時，鈴木先生說：「用營火烤來吃吧」，給我們兩條漂亮的大櫻鮭。

這麼大尾的櫻鮭一定要燻製。我們選擇在靠近停船處的沙洲野營，第一件事就是生

## 放在河裡捕魚

沒有釣竿也可以捕魚！

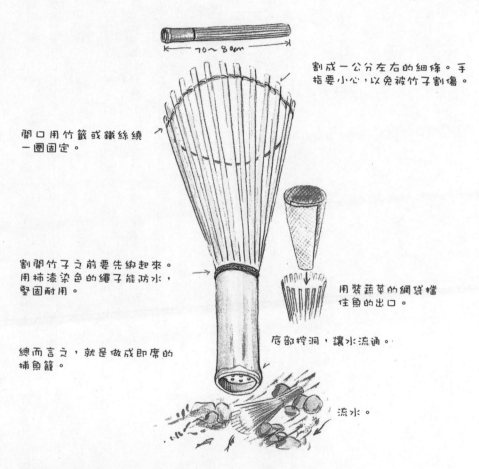

割成一公分左右的細條。手指要小心，以免被竹子割傷。

閉口用竹籤或鐵絲繞一圈固定。

割開竹子之前要先綁起來。用柿漆染色的繩子能防水，堅固耐用。

用裝蔬菜的網袋擋住魚的出口。

底部挖洞，讓水流通。

總而言之，就是做成即席的捕魚籠。

流水。

※ 幾乎所有河川都由漁業工會管理，必須先徵求同意。

火。櫻鮭要先抹上粗鹽，再用小樹枝剖開魚腹，好讓整隻魚都能燻到煙。鮭魚已經飽食即將產卵的若鷺魚，肉質又厚又重。從魚鰓穿進嘴巴的繩子把頭部勒得快斷了。

營火只需保持一般狀態。抹鹽、用遠火燻是為了去除多餘的水分。釣客很快就拿著釣竿去釣魚了。我把粗木頭放進穩定的火床上，繼續燻魚。有時候還會用水胡桃葉蓋住，使鮭魚籠罩在大量的煙霧中。畢竟我寸步不離營火，有的是時間。

中午過後，一隻大猛禽在天空遨翔。可能是山鷹。時間悠然流逝，鮭魚開始顯出金黃色光澤。

接連燻了兩天的櫻鮭，加上油炸的現採山菜、天門冬、土當歸、蕁麻。營火不僅能平靜心靈，也帶給我們豐盛的晚餐。

## 青竹筒名廚

用青竹煮飯。

只要記住兩杯水和一杯米的比例，使用
加蓋的容器，就能煮出飯來。當然也可
以用果汁罐，但是青竹煮出來的飯帶著
竹香，有令人無法阻擋的野性。

蓋子可以是鋁箔紙，
也可以用日本厚朴或
七葉樹的葉子。用熱
水燙一下就會變軟，
方便用來當蓋子。

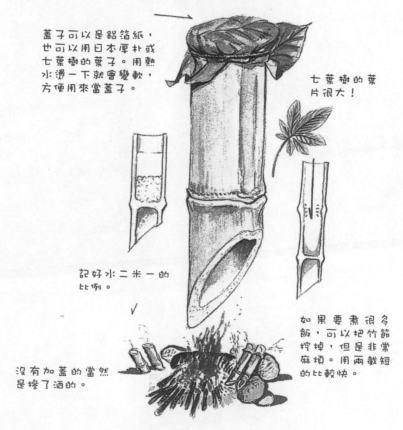

七葉樹的葉
片很大！

記好水二米一的
比例。

如果要煮很多
飯，可以把竹節
挖掉，但是非常
麻煩。用兩截短
的比較快。

沒有加蓋的當然
是摻了酒的。

放在營火邊，經過二十至三十分鐘就
可以煮好，可以再蒸十至十五分鐘。

## 用當令的葉片包裹紅點鮭

雖然也可以用鋁箔紙包起來烤，但春天可以用款冬，夏天用日本厚朴或七葉樹的葉子包裹，就是一道野味十足的包烤紅點鮭。

用兩、三片葉子包裹，比較不會失敗。

取出內臟，放進味噌。也可以塞進切碎的洋蔥、胡蘿蔔等蔬菜。

用款冬的葉柄皮綁緊。

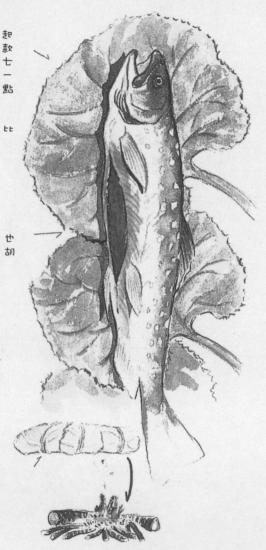

最好保持焰火不太旺的炭火狀態。大約燻烤十分鐘就完成了！

# 一切都從露營開始

我第一次露營是十二歲的時候，帳篷是白色的帆布。支柱是用兩截棍子連接，由兩組支柱撐起來的屋頂式營帳，稱為「幕營」。這名稱聽起來很酷。

爐灶搭在帳篷前面，兩邊插上分叉的樹枝，飯盒放在交接的樹枝上，就可以煮飯了。

撿柴火是我們小孩子的工作。

菜單是咖哩飯。我們用一個大鋁鍋煮咖哩。除了切塊的馬鈴薯、洋蔥、胡蘿蔔，也加了一大堆豬肉。

煮好的白飯盛上鋁盤，熱氣蒸騰。端盤子的手馬上就會發燙，但還是會一直等待大人把咖哩淋到飯上。

鍋裡的咖哩表面稍顯黯淡。用湯杓慢慢攪拌，不起眼的土黃色薄膜破裂，湧出溶岩般黏稠的鮮豔辣椒色。咖哩味撲鼻而來。我們都在心裡想著，希望大人能給我淋上很多咖哩，而且最好有很多肉在裡面。

只要在角落放一點八寶醬菜，這個鋁盤就是熱氣騰騰，看起來很好吃的咖哩飯，跟

鎮上餐廳賣的一樣。

每次露營幾乎都是吃咖哩飯。這是很受歡迎的菜色。

到了傍晚，廣大的露營地就會飄出各種氣味。有烤豬肉加洋蔥時的稍甜氣味、烹煮馬鈴薯和胡蘿蔔時的芳香、蔬菜與豬肉混合時柔和但較為強勁的蒸氣。無論聞到哪一種味道，我們都能立刻得知，現在咖哩煮到什麼階段了。

咖哩的芳香穿過粗齒蒙古櫟樹林，像霧一般籠罩四周時，我們小毛頭的肚子就開始咕嚕咕嚕地騷動。

因為這個緣故，我第一次在野外做的料理當然就是咖哩飯。

那是在中學二年級的夏天，地點是支笏湖的 Morappu 露營場。做出來的咖哩飯令我永生難忘。麵粉可以增加濃稠的口感，可是我沒有先炒過就加進去，使咖哩變成剪舌麻雀（譯注：語出日本童話故事，有隻麻雀偷吃阿婆用來貼紙門的漿糊，而被剪去舌頭）最愛的糊膏狀，但味道並不賴，畢竟大費周章削去馬鈴薯和紅蘿蔔的皮，也加了一堆豬肉。濃稠的口感固然有點奇怪，但是一點也沒有影響到食慾。

我的故鄉有布萊基斯頓線（譯注：Blakiston's line，從日本本州島到北海道之間的生物界線，又稱為「津輕海峽線」，是一八八○年布萊基斯頓和普賴爾（T.W. Blakiston, H. Pryer）根據鳥類分布所畫的界線，後來陸續發現有相當多生物是以之為生態界線或分布

界線）穿過，說到肉類，不是豬肉就是羊肉。尤其是羊肉很便宜，我記得昭和三十六年（一九六一年）時，一百公克才二十七日圓。家家戶戶都會把吃蒙古烤肉用的私房醬汁裝在玻璃瓶或木桶裡。我有一次用小瓶子裝這種醬汁，帶去野外使用。那時也準備了豆芽菜、紅蘿蔔和高麗菜。我用形狀成吉斯汗盔甲的鐵鍋炒蔬菜，然後毫無顧忌地把一塊塊的肉吞進肚子，吃得滿嘴油膩。

在野外吃肉跟在家裡的餐桌不一樣，可以把禮儀擺在一邊，大吃特吃，而且味道特別好。難以忘懷的滋味大概就是指這個吧。

不論是在野外還是在家裡吃飯，只要喝起酒來，情況就不一樣了。

初次用營火烤魷魚時，滋味美得讓人差點噴淚。對了，地點是丹澤的小湖泊。細長的水流中間有一塊沙洲，上頭有許多落葉堆積。我把兩根枯枝綁起來，將落葉掃在一起，就是一個現成的舒服床鋪。睡床一安排妥當，就可以生火了。雖然已經吃過午餐，我還是取出手邊的魷魚乾，隨便烤一烤就拿來啃，簡直是人間美味，讓人忍不住大叫。趕緊從背包取出波本威士忌，扭開瓶蓋。這東西和魷魚乾非常相配，真的是好搭檔。

或許是遠紅外線的效果，魷魚乾的表面硬得恰到好處，裡面卻很柔軟。雖然厚度僅有數釐米，卻有不同層次的咬勁和味道。撕開魷魚乾，出現絲線般的肉質，那就是珍貴的美味所在。自從嚐過這樣的好滋味，用營火烤來吃的做法就持續了好一陣子。不僅簡

## 野外簡易烤爐

用反射板把魚烤熟。

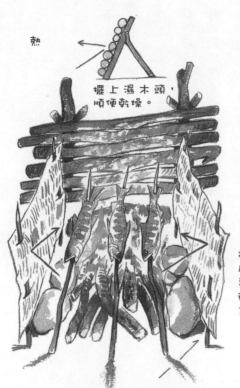

熱

擺上濕木頭，順便乾燥。

火定要熖的穩火，以宜火以避免太旺。營床為。

用報紙（兩、三張）遮住。

單，也很方便。

維也納香腸也是出乎意料的好吃。通常維也納香腸會在煎炒時裂開，因此要先用刀子劃幾下，但是用營火烤就不需要。插在細枝上，以燒紅的炭火燻烤，香腸表面會立刻滲出油脂，變得濕淋淋地，裡面的肉也會慢慢膨脹，然後噗地迸裂，像石榴一樣綻開。

一邊吹氣一邊大口吃下，撅起的雙唇間會冒出一股熱氣。

培根也很不錯。用樹枝插著，讓培根像風向旗一樣垂下，在火焰中邊晃邊烤時，培根表面會浮出一粒粒油脂。閃閃發亮的油脂很快就會變成小水流，多餘的油分就這樣滴落，發出「咻」地一聲，掉進炭火中。培根會一邊顫動一邊略微縮小，邊緣有些燒焦，這樣就可以吃了，有幽微的燻製香味。培根的鹹味正足以勾起人的飲酒欲。

最適合用營火直接烤的是雞翅膀，烤法如同維也納香腸或培根，但是就成品來說是最棒的。雞翅膀的肩部比較粗，肘部比較細。從肘部較細的地方插進竹籤，多肉的地方朝上，用炭火燻烤。這是為了使較厚的肉充分受熱。

用營火直接燒烤的秘訣是使用炭火，用火焰烤只會使表面燒焦，裡面很難熟透。

處理的順序說反了——插竹籤之前，雞翅膀要先調味。我們圍著營火，在各自的位置，從各自的角度燻烤雞翅串。雞翅會馬上冒出熱氣，表皮乾燥繃緊，然後慢慢滲出油脂。

友喜歡先用醬油醃五、六分鐘才開始烤。我會抹上一點粗鹽。也有朋

多餘的油脂滴下來，雞翅開始膨脹，將表皮撐開。依照至今為止的經驗，肉質新鮮的話，會有一縷血從關節的軟骨流出來。這時要依炭火調整枝串的方向，使整個雞翅受熱。雞翅的表皮酥脆，底下的肉卻柔嫩多汁，這種狀態可能很難在廚房做出來，用營火卻相當簡單。也許成品會因燃燒的木頭而異，但雞肉經過煙燻，會帶有燻製的香味。

直接用營火烤好像很野蠻，但其中潛藏著細緻風味的原理。

# 永遠的火鍋

早期用野營鍋煮東西時，我經常會做「永遠的火鍋」。表面上是以蔬菜牛肉湯為雛型，實際上跟名稱一樣只是不停地變換火鍋料，永遠煮不完的火鍋。

我的烹調工具基本上都是一人份的組件。最大的是直徑十八點五公分，深十公分的野營鍋。另外就只有五個硬鋁碗、六個杯子，以及四個可以完全蓋住野營鍋的盤子。要靠這些工具做出四、五人份的料理，想到的辦法就是這道永遠的火鍋，也可以說是應急的策略。

由於表面上是蔬菜牛肉湯，剛開始要將培根牛肉片切成適當大小，再用奶油稍微炒過。我不確定蔬菜牛肉湯的第一個步驟是否也是這樣，才會說「表面上」。

用營火炒菜時，可以先把木炭挑出來，然後把粗樹枝擺成八字形，再把野營鍋放上去，開始烹煮。

培根牛肉片稍微炒過，放入洋蔥和胡蘿蔔，繼續翻炒。這個步驟雖說是蔬菜牛肉湯，其實和我在孩提時學到的咖哩做法並沒有兩樣。我一邊這麼嘟噥，一邊往裡頭加水，加

到差不多浸滿蔬菜的程度。

接著把野營鍋直接放在營火上，等待沸騰。營火的火力很強，要小心滾水溢出來。

胡蘿蔔煮得差不多了，就把馬鈴薯放進去。當然這是為了避免馬鈴薯煮太爛，這點常識我還有。等胡蘿蔔、馬鈴薯都熟透了，灑上鹽和胡椒，就完成了。

咦，這樣就好了嗎？不用驚訝。這種清淡口味的湯還挺好喝的。畢竟鍋子很小，肚子又很餓。但只要舀出三杯，湯的水平線就會降到只剩五公分。永遠的火鍋就是從這時開始發威。一定要留下三指深的湯汁，才能進入下一個烹煮階段。現在要加什麼料進去都可以。令人意外的美味是蕃茄和秋葵。可以用醬油、鮮奶油或各種醬料調味。成品可以是拉麵、烏龍麵、義大利麵、肉汁燴飯……喜歡吃什麼就變出什麼。但不論變出什麼料理，都不能把湯汁用完，要讓它生生不息。這就是永遠的火鍋之所以能夠永遠持續的原因。

不過，最極致的火鍋料理再怎麼說都是「炸彈」。

這道名稱駭人的料理是攀岩同好傳授給我的。光是聽到做法，就會讓人不由得繃緊神經。

要準備的材料是小魚乾和辣椒各一袋、高麗菜一顆、五花豬肉，調味料是鹽和醬油。

首先在野營鍋中加水，把整袋小魚乾和辣椒都放進去，放在營火上煮。水滾冒泡時，小魚乾和辣椒會形成漩渦在鍋中爆裂。情況看起來有點恐怖，但還是要繼續熬煮，在小魚乾的鮮味即將全部滲出時，撈出小魚乾和辣椒，鍋子裡只剩下湯汁。

撈出的小魚乾和辣椒可以加醬油食用。味道非常辣，正適合下酒。這就是為什麼要留一點小魚乾的鮮味。

接下來要喝著小酒，進入下一個階段。用手把高麗菜撕成適當大小，丟進剩餘的湯汁裡。這時湯裡面已經加了五花肉。嚼著辛辣的小魚乾，等湯裡的高麗菜和五花肉煮熟了，就又可以夾出來下酒。

天氣冷的時候很適合做「炸彈」，因為可以暖身，但是會吃得滿臉都是鼻水和眼淚。腸胃衰弱的人會拉肚子，不僅肛門辣得難受，有人甚至會在隔天一邊哀叫，一邊遮著屁股走路。

每次去鄉下地方，我們都會去超市或市場採購食物。主要是買鮮魚，以及當地獨特的加工食品。

經常同行的朋友中，有一個傢伙看到墨魚必買，因為他喜歡吃生魚片。墨魚的生魚片不太費事，可是墨魚皮不好剝。麻煩的是這傢伙只負責買墨魚，不知從何時開始，解體的工作就落在我身上了。

解體的順序是先把墨魚頭從身上拔掉。兩眼連成一線的後方，有個部位與身體相連，

因此要用拇指按住那裡，再拉扯足部。內臟會因此滑出來。這時的力道很難拿捏，一不

小心，就會把頭部和內臟扯爛。背部內側還有一片薄而透明的軟骨，也要一併抽出。

大部分的內臟是淡褐色的肝臟，肝臟中間有一條細長的墨袋，移除時不能弄破，否

則會弄得烏漆抹黑的。不過也有些料理是黑嘛嘛的，不介意的話就無妨。肝臟前端的乳

白色器官也要拿掉。已分開的頭部要用刀子從嘴巴那邊直切下來。眼睛從外側一壓，就

可以輕易取出。如果太用力，眼睛破裂會噴出汁液。足部的吸盤要用指尖摳除。

接著要剝去身上的皮。首先把三角形耳朵從身體切開。切的時候要用拇指和食指用

力捏住耳朵與身體的連接處。切到耳朵與身體只有一層皮連接的狀態，再用刀子在皮與

身體的接縫上畫一下，以縱向拉扯耳朵，皮就會剝開，露出一個小洞。食指從那裡插進

去，在皮與身體之間遊走。指頭一邊剝皮，一邊繞身體一圈，然後以襪子由內往外翻的

要領，連同耳朵把皮扯下。墨魚越新鮮就越容易剝皮，相反的，要剝除鮮度不佳的墨魚

皮非常費事，墨魚會在手上滑來滑去，皮也會像摳不乾淨的貼紙一樣留在上面，很難清

除。這時可以用乾燥的頭巾把皮磨掉。

自行分解鮮魚不僅有助於了解魚，也可以練習用刀。我去市場等地方買魚時，每次

聲明不需要殺魚去鱗，店家就會知道我喜歡魚，而經常給我優待。除此之外，請教陌生

的當地魚名或烹調方式時，他們也多半會親切地回答。魚的基本處理方式可以看書學習，但最好的方法還是實地演練。

一有機會，我就會仔細觀察，而發現到一件事，那就是無論魚的長相有多奇怪，魚身的柔軟部分都會呈線狀，從那裡下刀，就可以輕鬆完成解體。只要懂得這個原理，就不需要專用的切魚刀，光用手邊的刀具就能將魚切開。

我想要在野外遠離日常生活的塵煙，所以一切料理都只靠獵刀或剝皮刀解決。這些刀具本來是用來處理大型哺乳類動物的，而剝皮也是剝皮刀的特有功能。

我殺魚就是用這類刀具，確實會覺得不太方便。可是工具常用就會越來越順手，這些刀具經過我長時間的使用，現在殺魚時一點都不會覺得施展不開。

我曾在茨城買鮟鱇魚，把牠吊起來切的時候，用的就是剝皮刀。解體是從上顎橫向切入，整個過程幾乎都在剝皮。我這把刀終於有機會發揮原本的功能，應該很開心吧。

那也是我第一次把鮟鱇魚吊起來切，只憑著以前在電視上看到的些微印象，卻順利得驚人。這應該都是剝皮刀的功勞。

用野營鍋把魚煮好後，魚身會在取出時支離破碎。這時可以先在野營鍋底部和側邊平行鋪上兩、三片芒草之類的長葉片，然後把整隻魚放在上面煮。煮好以後，拎著芒草葉兩端把魚取出，就可以保持魚身完整。

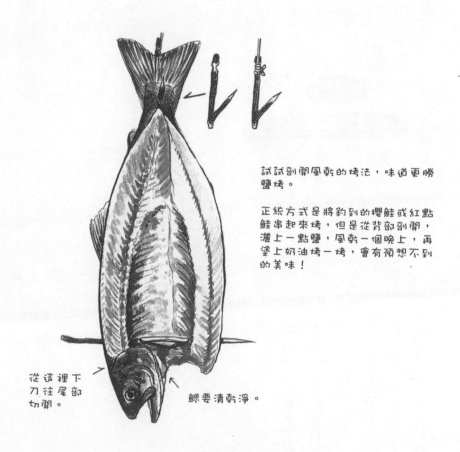

試試剖開風乾的烤法，味道更勝
鹽烤。

正統方式是將釣到的櫻鮭或紅點
鮭串起來烤，但是從背部剖開，
灑上一點鹽，風乾一個晚上，再
塗上奶油烤一烤，會有預想不到
的美味！

從這裡下
刀往尾部
切開。

鰓要清乾淨。

## 爽脆的茄子和小黃瓜

1　茄子去蒂，小黃瓜稍微
　　去皮。

簡單的菜餚

　　去野地旅行時，要準備幾種調味料呢？這是很令人頭痛的問題。背著行囊走路和直接開車到營地的情況是不一樣的。基本上只要有鹽、醬油、油和醋，就足以應付所有的料理。比起調味料的種類，更需要留意的是容器。萬一滲漏出來，就一點辦法也沒有了。雖然用底片盒裝鹽或胡椒很方便，可是容量太小。找容器裝調味料是很花時間的事。

3 用塑膠袋裝起來，用重石壓住。

2 加鹽揉搓。

4 置於河邊的涼快處。要預防被漲潮的水沖走。到了早上就可以嚐到爽脆的滋味。

我總是用燃料容器裝食用油，醬油則是裝在不鏽鋼的隨身酒壺裡。光是找這兩樣東西，就花了一番工夫。醋是用威士忌的小瓶子，因為玻璃很厚，不易打破，鹽則是裝在塑膠容器裡。大致情形就是這樣。

無論如何，在野外做飯時，要掌握三個原則：一·不費事、二·味道有變化、三·可以迅速完成不浪費。要全部達到是很困難的。

不過，依照這些原則時，只要用到醋，做出來的菜就會特別好吃。在此公布幾個做法。

- 醋味高麗菜

高麗菜切成塊狀，用熱水稍燙一下。趁著還有咬勁時，從熱水中撈出，淋上適量的醋。這樣就完成了。趁熱吃口感很好，放涼了也不賴。

- 醋味高麗菜加維也納香腸

做醋味高麗菜時，可以同時煮維也納香腸，用同樣的步驟做來吃。香腸不必畫刀痕，滾水會使它爆開。醋滲進破裂的腸衣，好吃得不得了。

- 簡單泡菜

小黃瓜用熱水稍燙一下，用鹽搓揉，也就是在板子上來回滾動。放進鍋中，倒進可以把小黃瓜淹到一半的醋，加蓋煮大約十分鐘，然後把野營鍋放在水裡冷卻。光是這樣就非常好吃了，如果加上市售的泡菜香料一起煮，味道會更道地。

- 簡單的德國泡菜

小黃瓜切絲，加點鹽搓揉，然後用醋煮一煮。要領與簡單泡菜一樣。煮的時候要小心，不要吸進醋的蒸氣，以免嗆到。

- 醋醬油醃茄子

醋和醬油搭配時，可以做出較精緻的料理。醋有中和鹹味的效果，可以善加利用。

30

把切丁的培根炒到酥脆。炒完後多加點油，放進切絲的茄子，炒到變軟。視情況加進分量各半、足以浸滿茄子的醋和醬油。這樣就完成了。冷熱都好吃，可依喜好食用。

鹽和醬油是經常搭配的東西，再加上醋，就可以擴大變化的範圍。又如麵粉加醋，像做麵包一樣揉成麵糰，可以當成扭傷時的敷藥。這也是出乎意料的應用方式。我常在開車前往目的地的路途上，做這種用到醋的簡單料理。把車停在林中道路旁，用瓦斯爐燒開水，從快切高麗菜等步驟開始，約過十五分鐘，中餐就解決掉了，非常有效率。

火鍋則不同，只是不斷地煮下去。也因為一直坐在營火前面，才能做到這麼單純的事。但光是用營火長時間地熬煮，就能做出相當深邃的味道，也是讓人覺得不可思議。營火的熱比想像中還大，因此必須經常把野營鍋從火床上拿下來，掀開蓋子查看。我長年使用的野營鍋蓋凹凸不平，很難開啟，因此會以專用來掀蓋的鉗子檢查鍋內情況。

把泡軟的煮湯用海帶鋪在野營鍋中。要準備比較長的海帶，鋪上時才會在鍋邊重疊。露出來的海帶可以蓋在豆腐上面，接著才放上豆腐，因為豆腐直接碰到鍋底一定會燒焦。把鍋子放在營火邊，偶爾檢查水量變少的情況就可以了。做出來的

3　加米麴和鹽攪拌。

2　把煮熟的黃
豆搗爛。

1　用大量的水
煮黃豆。

豆腐湯會好吃得難以置信。取
出豆腐時，要拿著海帶兩端，
感覺好像用畚箕包豆腐。情況
跟用芒草葉包魚烹煮一樣。

前幾天做這道豆腐湯時，
剛好手邊有鰻魚罐頭。我靈機
一動，把鰻魚切成小指指甲般
的大小，放在豆腐塊上面，然
後用湯匙從下方削取加了鰻
魚的豆腐。清淡的豆腐滲滿了
海帶味，滑潤的口感由鰻魚的
鹽和油收緊。不僅如此，豆腐
和鰻魚的鹽滷交匯融合，形成
上等的苦味，在舌頭上流淌。

啊……啊……美不勝收的滋
味讓我感動得熱淚盈眶。本以

32

4 揉成丸子，大
小如高爾夫球。

6 在有濕氣的溫暖
處放置一晚。

5 用布包起來。

為是營火刺激的，後來才發現
原來是醉眼之故。

此時在剩餘的湯汁中放
進即溶湯粉，加蕃茄一起煮。

切成小方塊的洋蔥也一併倒
入。蕃茄並沒有剝皮，也沒有
去蒂。以豆腐湯的要領，持續
不斷地煮。

隔天早上，打開鍋蓋一
看，三顆燙過熱水的漂亮蕃
茄，好像呱呱落地的嬰兒躺在
野營鍋裡。湯粉煮蕃茄經過適
度冷卻，就是絕佳的早餐，彷
彿在預示當日的幸福。

# 樂到最高點的海盜餐

近來我在野外做的營火料理偏向佐酒的性質，份量也不多。其中最常做的是章魚頭。

鄉下市場的陳列架上通常都有章魚。北部地區賣的是「水蛸」，西部則是「真蛸」。

這些章魚都已在撈捕上岸後煮熟，用水沖一下就可以吃。沒有比這種食物更省事的了。

等到營火的火床穩定下來，我就會把清酒倒進杯子裡。用章魚下酒時，最適合的酒當屬清酒。接著我會慢慢用刀子切下章魚頭，依人數切成等份。沒必要讓大家為章魚的份量起爭執。

要先聲明，這裡指的章魚是頭部，絕不是腳或其他部位。光是在腦中想像章魚頭，我就按捺不住了。吃章魚頭時，要一邊咬住，一邊像愛斯基摩人一樣用刀子切。皮和身體之間軟綿綿的半透明部分、不太好咬的皮，以及嚼勁十足的肉質，吃進嘴裡的美味是無法言傳的。大海的滋味應該就是這樣，讓人渴望再啜一口酒。啊，好想吃章魚。

說到又便宜又豐盛，而且具有震撼力的料理，我就會想到鮪魚頭。那是我在伊豆的鮮魚店，以一百五十日圓買到的黃鰭鮪魚頭。為了用營火烤這個東西，我們費了好大的

34

勁才找到合適的地方。順著伊豆半島中間一條河川的支流往上走，來到水壩旁邊的空地，才確定落腳處。因為那裡有許多砍下來的木材，正足以用來烤鮪魚頭。

印第安人是野外生活的老前輩，他們認為：「營火以彎身可以觸及的高度為宜」，因此我生的火一般都小里小氣的，唯有這次例外。三邊用粗大的木頭圍住，組成一個長方形的大炭爐，有如即席的爐邊炭烤店。

鮪魚頭並沒有那麼大，加上魚鰓骨，大小跟橄欖球差不多。剖開頭部，保持下顎連接，再將兩股樹枝的前端削尖，分別插進頸部兩側，放在營火上。烤這麼大塊的東西，當然要花很多時間。

在營火前燒烤鮪魚頭等食物時，感覺好像海盜，格外暢快。至於滋味，根本就無可挑剔。皮下膠質已經溶化，貼在骨頭上的肉黏答答的，但是並不會黏牙，入口即化，吃起來的感覺不像魚肉。儘管如此，頰肉卻鬆鬆軟軟的，有韌性。至於魚鰓骨，跟鱉肉一樣，有嚼勁和彈性。而在交錯的骨頭中找到肉的時候，會覺得好像挖到寶了。

富山縣冰見市的螢光墨魚也是人間極品，而且完全不麻煩。只要將最好的螢光墨魚用酒和醬油各半的醬汁醃漬就行了。買魚的時間是早上，看到螢光墨魚時，我才猛然察覺，沒有醃漬的容器。怎麼辦？把兩個廚房密封袋套在一起，然後放進墨魚。

傍晚，在能登半島的露營場上，用手從頭部把肉撕下來，一下子就吃光了。當地似

## 好吃的乾飯

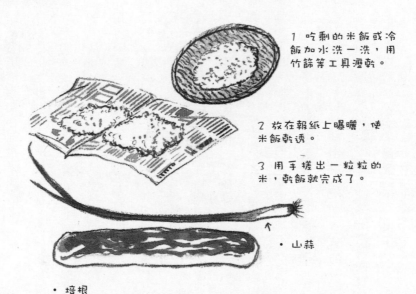

1 吃剩的米飯或冷飯加水洗一洗，用竹篩等工具瀝乾。

2 放在報紙上曝曬，使米飯乾透。

3 用手搓出一粒粒的米，乾飯就完成了。

· 山蒜

· 培根

乎沒有這種吃法。這是從北海道的醃墨魚得到的靈感。

露營場上綻放著惹人憐愛的野生蘿蔔花，日本海的夜空又有北斗七星在閃爍，味道怎麼可能會不好？

最近我還常做一道完全不麻煩的「墨魚肝加豆瓣醬」。

墨魚肝就是墨魚的腸子，嗜酒人對這東西有種種不同的吃法。

譬如說，一、抹點鹽放冰箱冷藏一個晚上，待水分消除，已經變軟了，就可以切成小塊。二、用鋁箔紙包起來，放烤箱烤，然後沾一點醬油。三、趁新鮮時剝去薄皮，搗碎攪勻後加醬油，放在

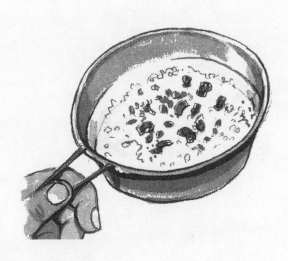

4 把乾飯倒進野營碗中，注入熱水，加蓋蒸三分鐘，就會變成粥。

5 加一些炒得酥脆的培根碎片，或是山蒜等配料，就會非常可口！

墨魚生魚片上食用。

我最近發明的「墨魚肝加豆瓣醬」更加簡單。生肝（當然是來自可以生食的新鮮墨魚）切成適當大小的輪片，然後要用筷子沾一點豆瓣醬，放在朝上的橫切面上。這道菜被譽為名作，獲得高度讚賞。上面的醬料還是以豆瓣醬最好。很奇怪，如果是別的東西，就會覺得悵然若失，然後雙手抱胸，開始思考還有什麼可以搭配的。

野外料理當然沒有一定的形式，凡是在野外煮的都可以算進去。無論是用卡車運來整套廚房

設備，還是只用一個空罐煮熱水泡咖啡喝，都算得上是野外料理。重點是抱著多大的玩興去享受。

依我的偏好來說，野外料理中的山賊、海盜料理比較合我的胃口。這兩者的共通點是，烹調方式或技巧再怎麼野蠻都沒關係，材料一定要最新鮮的。正因為如此，即使是來歷不明的料理，也有讓人笑逐顏開的力量。

我也曾經用野營鍋做天婦羅，而且從頭炸到尾。食客有四名。直徑十八點五公分的野營鍋可以一次炸兩塊。廚子安坐在營火前，兩邊分別擺放裝麵糊的杯子和油炸的材料。

遺憾的是，為了方便調節火力，油炸時是使用露營式瓦斯爐。

我那時還不曾做過天婦羅。當時已天色昏暗，我一邊用手電筒注意顏色，一邊隨便地炸一炸，結果卻很理想。墨魚好吃，章魚不錯，炸墨魚腳也挺美味的。這是最奢侈的營火料理。

隔天早晨，我用一大鍋高湯煮炸過的洋蔥和胡蘿蔔。天婦羅麵衣吸了高湯變得濕淋淋的，產生特別的味道。洋蔥幽微的滑潤感，也令人一早就感動得掉眼淚。

說到豐盛，就屬和歌山那一次了。七曲市場裡有位精神抖擻的仁兄在切幼小的黑鮪魚。他技巧高超地用大型魚刀把鮪魚切成一片片的。雖說是幼魚，卻也長達八十公分。他看到我目不轉睛地看著，他就說：「吃吃看吧」，遞給我一小塊。這條魚再怎麼小也是

黑鮪魚，肥瘦適中的上等生魚肉在口中化開。我志忑不安地問了價錢，一片賣一千五百日圓。這值得買。我不禁高聲說：「給我一片！」

不用說也知道，在那之後就就對營火充滿期待。當天過夜的地方是天然香魚溯溪的河灘。我們在營火邊坐下來，馬上吃起生魚片。我也在市場買了生山葵。酒一杯接著一杯，下酒菜也無可挑剔。這樣的夜晚已經夠完美了，我卻動起了用鮪魚做握壽司的念頭。人這種動物真是貪心不足。這麼一動念，就又想起之前也買了該市場的名產「柿葉壽司」。

我剝掉包成四角形的柿葉。醋飯上面有醋味鯖魚。我把它拿掉，用手指在上面塗一點山葵，然後放上鮪魚肉，握一握壽司，再沾醬油吃。啞然驚嘆。仰望夜空，滿天星斗。營火把草地照得紅通通的，還有悅耳的流水聲。一切盡在不言中。

然而，人這種動物真的是貪得無厭。一個壽司的飯量和鮪魚肉的比例不是很理想。

這時忽然覺得，似乎窺見了壽司師傅修鍊多年才能培養出的精湛與精確的技藝。

此事令我領悟到，有必要從新思考起源於咖哩飯的野外料理。如果說咖哩是在混沌中進化的大海，那麼天婦羅和壽司就是侏儸紀時代的恐龍。暴發戶的口味是不足取的！

就走單純樸實的路線，採取有點野蠻的作風。沒錯，當個山賊，當個海盜。

# 兩道私房料理

烤肉和咖哩飯是野外料理的雙姝。

可是咖哩飯的事後處理非常麻煩，沾在盤子或鍋子上的咖哩含有許多脂肪，怎麼洗也洗不乾淨。鍋底容易燒焦這一點也不能忽視。烤肉網或鐵板上的焦黑油污也是一樣。

經過長久的年月，我的野外料理也產生很大的變化。我是注重效率的類型，講求節省時間、營養豐富、材料全部用完，事後處理也力求簡便。

這裡要介紹兩道我私藏的野外料理。第一道是「野營鍋煮烏龍麵」。用野營鍋把水燒開，放進乾麵，煮好後熄火。煮烏龍麵的同時，在碗裡倒入鯖魚或鮭魚罐頭的魚肉和汁液，用筷子搗爛。接著倒入適量的熱水，用醬油調成喜好的濃度，然後加烏龍麵食用。

第二道是「瓦布勒」。用野營鍋把水燒開，放進整塊雞腿肉。去除渣滓。雞肉煮好，切成適當大小。煮過的湯汁要保留。酸梅乾去籽，梅肉搗爛，抹在切好的雞肉上，然後只要滴一點醬油就好。

接下來把切塊的蕃茄放進煮過雞的湯汁中，加鹽和胡椒調味，倒入打好的蛋液，攪

## 植物做的刷子

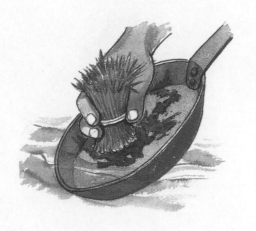

可用泥土代替清潔劑刷
除污垢。

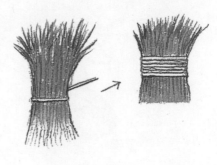

把竹葉或禾本科植物成
束綁起，下方切齊。

拌後熄火。沒有丟掉的湯汁就這樣變
身為美味的湯。鳥和梅子會讓人聯想
到黃鶯，所以這道菜的名稱取自鶯的
英文 "wabler"。

我多半是在旅行所在地的超市
或魚店購買做菜的材料。菜色不是一
開始就決定好的，而是依材料隨機應
變。

有個朋友說：「我看過野營方面
的書，也跟著上面寫的做，卻沒有成
功。」

他嘗試的方法是，在沒有開罐器
的時候用營火燒罐頭。密封的容器加
熱後會怎樣呢？朋友用營火照做，得
出的結果是罐頭破裂，裡面的東西都

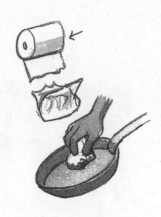

事先拿掉捲筒衛生紙的
紙筒，比較不佔空間。

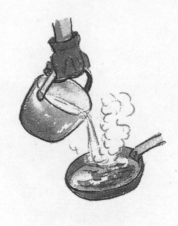

注重環保的人，會注入
熱水，然後用衛生紙連
同水分一起擦掉。

完蛋了。

我手邊也有那本書，翻開來看，裡面寫的開罐方法有兩種。第一種是用堅韌的刀子開罐頭。這我也有經驗。用石頭把刀子敲進罐頭，讓刀刃朝上，再用刀背抵著開口的角，把那裡當成槓桿支點慢慢割開。

第二種方法是加熱，書上寫著要放在熱水裡充分加熱，才放在營火上燻烤，使蓋子和罐身的連接處爆開。

這讓我想起一件事：在北極的冰原上，手邊沒有火柴時，可以把冰削成鏡片，集中太陽光來生火。

可是罐頭加熱或削冰做鏡片的方法都不過是一種創意。只要有溫熱罐頭的工具，亦即火和水，就可以在發

42

生意外時煮野草充飢。

還有一點我無法理解，就是假定要在沒有柴薪的冰原上生火的狀況。狗拉的雪橇只能運送有限的物品，不可能在上面堆載柴薪。

但如果說這些資訊都是騙人的，那也是妄下定論。把那些資訊當成創意，就會知道那不過是在舉例說明，碰到問題時要如何隨機應變。

去除依賴他人的心態，就是野外旅遊的第一步。

## 月亮和提燈是夜晚的朋友

・牛奶盒蠟燭

依需要的時間切割。裡面放石頭或水，以免傾倒。

約一點五公分寬。

・鮭魚罐提燈

這種燈比想像中明亮。缺點是不耐風，但保證能增加露營的樂趣。

1 從下面釘入釘子，使蠟燭固定。

4 插入蠟燭芯，就能使用。

2 去除空罐的上蓋，在上半部打洞。

3 熔化蠟燭，倒進空罐。

空罐燈籠

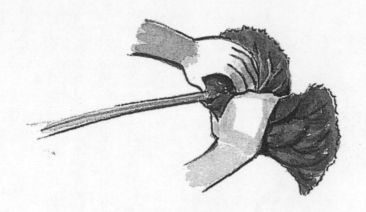

獵人式款冬柄杓

1 葉子背面朝外，
彎成碗狀。

款冬柄杓

我們沿著河岸往上游走。

用脊椎骨來比喻河流的話，細
小的沼澤就像肋骨一般匯入
其中。流了一些汗水，在這裡
潤潤喉也不錯。

水當然是用水壺裝著帶
著走，但如果上游沒有礦山、
溫泉、牧場等地方，也可以嚐
嚐自然水。

這時我會四處張望，尋
找款冬。把葉子彎成碗狀，用
莖纖維綁起來，就是一把款冬

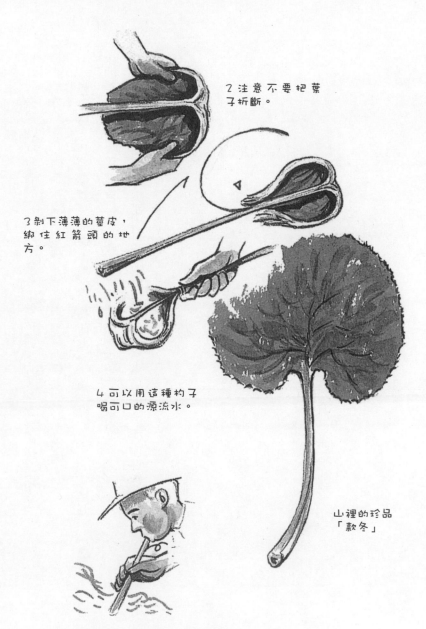

2 注意不要把葉子折斷。

3 剝下薄薄的莖皮，綁住紅箭頭的地方。

4 可以用這種杓子喝可口的源流水。

山裡的珍品
「款冬」

莖做的吸管，這個方法相當簡便。
有春天的味道流過喉嚨。

柄杓。要是四周只有發育不良的款冬，就切掉葉片，把莖當吸管使用。

一股野款冬的香味流過喉嚨。這是不下於冰啤酒的野遊風味。

種子島上到處都有月桃樹，葉子和蘘荷很像。把莖切下來，就會聞到一種東南亞風味的芳香。據說以前這座島上的人會用這種葉子包飯糰或魚肉。

我曾在新潟的清水民宿，請大嬸幫我做中午的便當。我走到稜線打開便當才知道，裡面是用竹葉包的粽子。

## 臨時濾水器

用塑膠袋裝濾水材料，再整袋用收納袋裝起來，形成雙層構造。當然塑膠袋底部有一個出水洞，再由收納袋過濾一次。

倒入的雖是濁水，卻是已靜置一段時間的上方清水，或是用大手帕過濾的水。

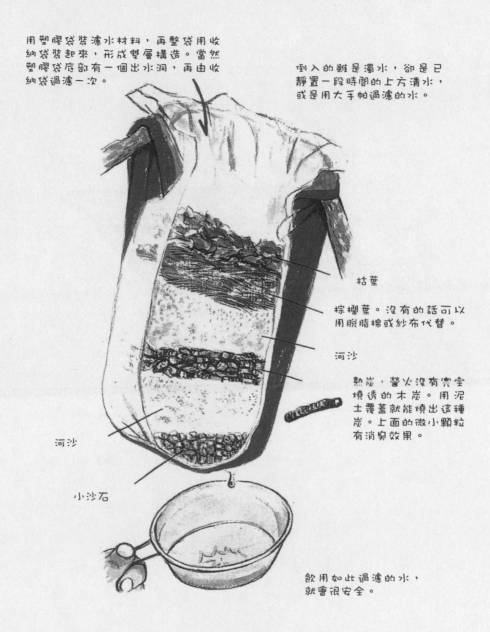

枯葉

棕櫚葉。沒有的話可以用脫脂棉或紗布代替。

河沙

熟炭，營火沒有完全燒透的木炭。用泥土覆蓋就能燒出這種炭。上面的微小顆粒有消臭效果。

河沙

小沙石

飲用如此過濾的水，就會很安全。

## 天然鹽飯糰

1 取鹽。

2 在沙灘上挖個小水池，鋪上塑膠袋，倒進海水。

忘了是什麼時候，曾經在露營地剩下很多白飯。我當下心想，來做飯糰好了，於是煮了開水，將七葉樹的葉子稍微燙過。剩飯只是淋上醬油，攪拌均勻而已。

用燙軟的七葉樹葉包裹加了醬油的飯糰，在中午食用。簡直是極品。葉子也增添不少美味。

4 用野營碗裝鹽。

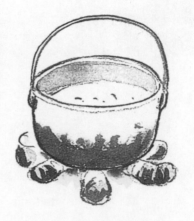

3 把蒸發後變濃的海水
煮一煮，就會得到鹽。

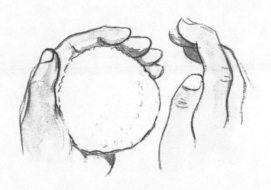

5 像這樣做出來的鹽含
有鹽滷，味道極佳。可
以用來做飯糰。

樹葉有稱為「葉柄」的部分。一時之間可能難以意會，但就是與樹枝連接的葉芯。

只要利用葉柄，就能輕易用葉子包東西。

把東西放在葉片前緣，包成三角形，然後將葉柄像加蓋一樣插進去，再從下面的洞口拉出來就完成了。只要掌握要領，就會覺得相當方便。

在野外煮完飯，做成飯糰，用日本厚朴樹或七葉樹的大葉片包住，就可以在路上食用。

飯糰。飯糰熱熱的，葉子一包就會變軟，比想像中容易，不妨試試看。

長在庭院一角，枝葉繁茂的蜘蛛抱蛋也有大而堅韌的葉片，適合在出門之前用來包飯糰。

「戶外生活」一詞在歐美通常是指以打獵或釣魚為主的活動。這個名詞在日本卻大異其趣。刀子也是一樣，有些型式適合打獵。

獵刀基本上是為解剖動物而設計的。適用的哺乳類獵物是鹿或熊，鳥類是鴙雞或野鴨。

解剖的主要工作是剝皮和分解肉塊，因此刀刃又厚又堅韌。

我們實際上在野外用刀時，根本不可能是為了解剖動物。刀子多半在烹飪時出現，最大的原因是刀刃太厚。自古以來，切蔬菜就是用菜刀，切魚用尖頭魚刀，生魚片用生魚片刀。這些刀具通常是為了切火腿、肉塊或蔬菜。獵刀在這種時候出乎意料地難用。

的共通點是單刃。因此，厚厚的雙刃獵刀用起來很不順手。

可是平常多練習會有幫助。切蔬菜時，用雙刃刀豎著切，就能順利使用較細的前端，直接往身體這邊切過來，切高麗菜絲也不會有問題。切菜時要按壓似地從反方向切。

尖頭魚刀則是用刀刃根部敲著魚骨切。獵刀的話，就先插進骨骼關節的連接處再切。

這種切法才不會傷到刀刃。

切大魚的方法也是一樣。順著骨頭切，就很容易卸下肉塊。獵刀很容易插進骨頭根部或關節。

與其學習，不如讓自己習慣。我已經可以用一把小型獵刀剖開鱈魚或是殺一整條鰹魚。

出遊之前，要花很多工夫準備便當，前一晚就要煮菜、炸雞塊，也許做三明治會比飯糰輕鬆。對了，還要準備麥茶，裝在保溫瓶裡。至於咖啡，要不要帶呢⋯⋯像我這種懶人，總是想要以輕便的方式享受野遊的樂趣，因此會準備攜帶用的卡匣式瓦斯爐。

正式登山時，我偏愛用汽油爐。但如果只是健行，爐頭（燃燒器）與瓦斯罐（卡匣）分開的瓦斯爐比較方便。我的爐頭火力很強，裝滿野營碗的水（一百八十 cc）約四分鐘就可以煮開。

冬天的話，可以用寒冷地帶用的瓦斯爐。火力強的類型也能防風。安置時要選擇平坦的地面。如果是沙地，就要把瓦斯罐轉一轉，使之陷進地面才會安穩。

瓦斯的火焰在大白天很難看清楚，因此必須注意，避免燙傷。用過的爐頭很燙，千萬不要徒手碰觸。

在野外再怎麼小心翼翼也不丟臉。經驗豐富的人都會一再確認安全，甚至到神經質的地步。

用完的瓦斯罐一定要帶回去。空罐要在底部挖洞，放掉剩餘的瓦斯。

野營碗和爐具是我堅實可靠的野外朋友。

### 野草莓的夥伴

· 蓬蘽
約可在六月底
食用。

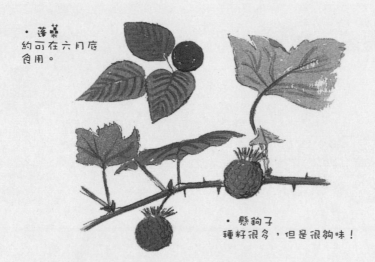

· 懸鉤子
種籽很多，但是很夠味！

· 多腺懸鉤子
梅雨過後就可以吃。

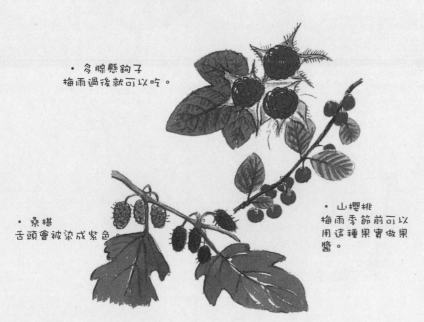

· 桑椹
舌頭會被染成紫色。

· 山櫻桃
梅雨季節前可以
用這種果實做果
醬。

野遊導覽板

• 豹斑鵝膏菌
雖然是有名的毒
菇，在日本還沒有
致死的案例。

• 簇生垂幕菇
與垂幕菇近似，吃
一口就會覺得苦味
很重，即刻可知。

• 褐蓋粉褶菌
很像可食用的粗柄粉褶
菌，因此意外頻傳。

• 簇生盔孢菌
與蜜環菌近似。

• 褐黑口蘑
在雜木林很常見，
要注意。完全不像
毒菇。

• 螢光菌
會在漆黑
中發光。
會引發下
痢、腹
痛、嘔吐。

• 細鱗環柄菇
與可食用的環柄菇
近似，必須注意！
會引起劇烈腹瀉、
脫水等症狀。

• 鱗柄白鵝膏菌
劇毒，與可食用的四孢蘑菇近
似。白色菇類只有野地高手才
能辨識。
誤食一定會喪命。

54

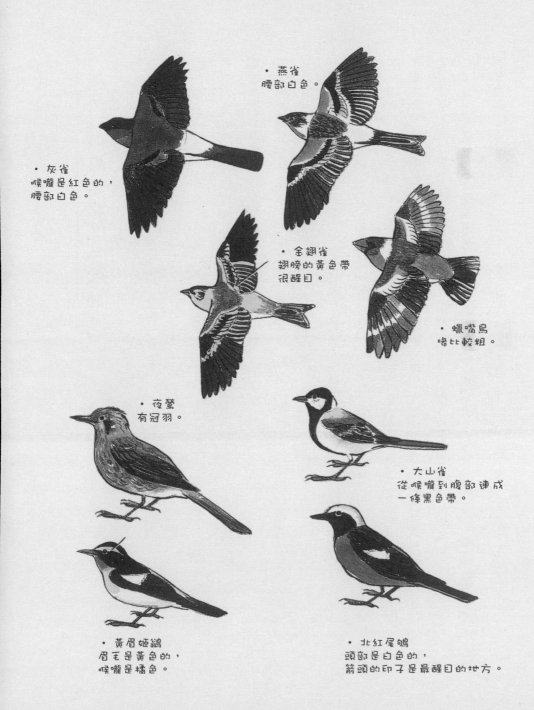

• 燕雀
腰部白色。

• 灰雀
喉嚨是紅色的,
腰部白色。

• 金翅雀
翅膀的黃色帶
很醒目。

• 蠟嘴鳥
嘴比較粗。

• 夜鶯
有冠羽。

• 大山雀
從喉嚨到腹部連成
一條黑色帶。

• 黃眉姬鶲
眉毛是黃色的,
喉嚨是橘色。

• 北紅尾鴝
頭部是白色的,
箭頭的印子是最醒目的地方。

# 正式服裝是駱駝色衣褲

到了野營地，第一件要事是生火，其次是鋪床。只要做好這兩件事，連普通的河岸或草地也會變得好像討人喜歡的旅舍，真是不可思議。只要不下雨，這就是所有要做的準備。對我來說，接下來只要把衣服換好，野營的準備就完成了。

野營地的服裝基本上和爬山沒什麼兩樣，只是不穿爬山用的燈籠褲。那種褲子我一直都很不習慣。我也不曾看過有人穿燈籠褲好看的。

我的服裝是頭上戴帽，上半身是Ｔ恤加法蘭絨襯衫，下半身是四角褲加帆布長褲，腳上套著羊毛襪和Vibram膠底健走靴。

戴帽子是因為庫存的頭髮越來越少，一方面也是取其防曬、擋雨和避免受傷的功用。不需為頭髮庫存量擔心的人，也最好養成這種習慣。選擇較大件的法蘭絨長袖襯衫，就可以在夏天把袖子捲到上臂，非常方便。這也是防止昆蟲叮咬或避免受傷的對策。

帆布長褲是北美樵夫穿的，不僅耐穿，也便於走路，而且這種材質的織紋細密，銳利的樹枝或草叢尖刺無法穿透。襪子非得是毛料的不可，濕了才能保持體溫，非常溫暖，

穿著鞋子走在河裡也沒關係。也因為這樣，鞋子不能忘了塗上皮革貂油。

一旦在野營地做好野營的準備，我就會脫掉這些裝束，換成羊毛料的駱駝色衣褲，亦即鄉下老伯伯愛穿也很常見的深褐色衛生衣褲。腳上還是穿著健行靴，下身則是駱駝色內褲外加一件短褲。這樣子坐下來時，可以防止臀部摩擦產生毛球。當然上半身只有一件駱駝色衛生衣，冷的時候就再加一件羽絨背心。

這種駱駝色衣褲相當舒適，讓人活動自如。夏天要在標高一千公尺以上的地方，才能體會這種衣著的優點，但是到了秋天，任何地方都很適宜。我把這種季節稱為「駱駝適溫」。

事實上羊毛料的觸感非常舒服，在營火產生的乾燥空氣中，穿起來特別清爽。我的野營朋友似乎也明白這種穿著的好處，但怎麼也無法認同鄉下老伯伯的風格，無法下定決心接受。不過這種風格是我長年從野營的體驗中演進而來，要是遭受別人隨隨便便的模仿，我也會很困擾。更何況幾個大男人身穿駱駝色衣褲圍著營火喝酒的景象，恐怕會讓人不寒而慄。

每個人都可以按照各自的體驗去決定穿著，這一點是最重要的。近年來市面上也有聚丙烯或奧綸之類的高性能科學纖維，可是碰到營火爆裂就會燒出洞來。還是我的駱駝裝最好。

# 生火課程

凡事都要練習才會進步。這是理所當然的事，生火也不例外。可是到了野外，生火卻是出乎意料的難，並不是隨便燒一燒就會成功。

營火大小要依場地決定，判斷現場所能取得的柴薪量，能夠供多大的營火燃燒，度過一個晚上。有些地方想蒐集柴薪是很勞累的事，這時就必須有本事以少量的柴薪燃燒營火，藉以增加喝酒享樂的時間。

我經常會在家裡生火順便練習，問題在於柴薪。在收垃圾的日子，我會去跟鄰居要修剪下來捆成一束的庭院樹枝，然後存放起來，因為裡面多是生木頭，沒辦法興致一來就馬上拿來燒。要練習生火最好是想到就做，下定決心說：「好，現在就開始。」一旦錯過時機，就會引起家人抱怨，沒有好日子過。

有件事我一直很保密，就是撿柴薪的最佳地點——公園。提著帆布袋走一個小時，就可以撿到一大堆。用紙袋也行，但是耐操的帆布袋可以增加瀟灑的氣息，這一點也是值得重視的。

掉落的樹枝多得出乎意料。立柳的細枝可以引火，眾所熟悉的櫻樹枝是染井吉野櫻，外皮斑駁的是香椿樹枝。枹櫟、麻櫟的樹枝也是意外的收穫，因為很耐燒。松枝含有油脂，容易燃燒。

拿著撿到的樹枝相互拍打，發出「呼呼」的乾爽聲音。日本石柯、珊瑚樹等常綠闊葉樹也很耐燒。

只要有心，什麼地方都可以野遊。在圍籬的角落生個火吧。

# 動手生火

生火最大的重點是鋪設穩定的火床。火床是指在最初階段燒出來的灰層，這層灰可以提高火力，避免熱傳到地上。像火盆或地板上的坑爐會使用灰也是基於同樣的理由。

如果是濕濕的地面或雪地，就要先鋪一層柴薪才能生火。厚度要依當時的情況決定。

先組成木筏再生火的話，就能在水上享受營火。

首先要把報紙揉成稍硬的紙團，再輕輕擺上細枝，最好看起來像倒置的鳥巢，最後還要在上面放一些跟免洗筷差不多粗的樹枝。要是省略這個步驟，就一定會失敗。

點火是透過樹枝縫隙點燃最下面的報紙，再依火勢慢慢加上粗枝。如果火床還沒有穩定火就熄滅了，就必須從頭開始，不能怕麻煩。火床沒有安排妥當，再怎麼用力吹氣、添加報紙，也無法順利升起營火。

# 旅行的特效藥

說到豹腳蚊，世界上約有兩千五百種，光是在日本棲息的就有一百零三種。

日本各地最常見的是大和豹腳蚊、尖音庫蚊、中華按蚊、東鄉斑蚊等等。可是蚊子很小，而且一看到就會拍掌打死牠，無法從其形態分辨種類。

我在家裡遭到蚊子叮咬時，都盡量不擦藥。要是癢得受不了，就會用指腹揉搓牽牛花葉子，塗在叮咬處。

這個方法還真有效。或許是因此免疫，日後再被咬到時，也不會覺得很癢。到了這個時候，蚊子也不太會咬人了，隔年又要再重複同樣的過程。不過在野外被蚊子咬到時，情況應該有所不同。

事實上在豹腳蚊肆虐的季節，亦即七月下旬到九月初之間，是我的野遊淡季，我幾乎不會在這段期間到野外去。如果非去不可，也會有萬全的防蚊對策，不會像在家裡一樣拚命忍耐。

我從來不在野外噴防蚊劑，因為白天通常有營火的煙，蚊子不太會靠近。可是這些

傢伙對二氧化碳有反應，皮膚散發的氣味對牠們有強烈的吸引力。因此一旦喝了酒躺下來，就算有蚊帳遮擋，也會受到叮咬，蚊子總是有縫隙可以鑽。

這時我會塗上珍藏的小蘇打軟膏，這是秋田一位野外高手傳授給我的，自己調製的軟膏有無與倫比的效果。

做法是把小蘇打粉和 Oronine（譯注：大塚製藥廠生產的皮膚軟膏）和在一起，用手指調勻，裝在容器裡。

被黑蚊咬到時，這種軟膏也很有效。我去野外一定會攜帶這種小蘇打軟膏。

在草木繁茂的春夏時分，有幾種植物必須留意。漆樹就是其中一種，只要碰到它的葉子或樹皮，皮膚就會發炎。

山漆或鹽膚木遍布全日本，從北海道到九州都有，因此皮膚發炎，亦即過敏的情況整年都有可能發生。尤其在這些樹木的生長期，接觸到就會有嚴重後果。

水溝邊或田埂、山腳下生長的惹人憐愛的黃色花朵是毛茛，也要注意。這種花含有許多毒素，只是碰到嘴巴，就會刺激黏膜，造成口內發熱與腫大。

蕁麻的葉子和莖雖小，卻覆滿尖刺，也必須小心。這種野草的葉子很像紫蘇，稍一碰觸就會感到刺痛。毒素的成分是甲酸或丁酸，會刺激皮膚，造成潰爛。

有刺進入皮膚時，刺痛感會如影隨形。這時可以用透明膠帶或ＯＫ繃輕輕把刺黏出

## 鹽膚木（漆科）

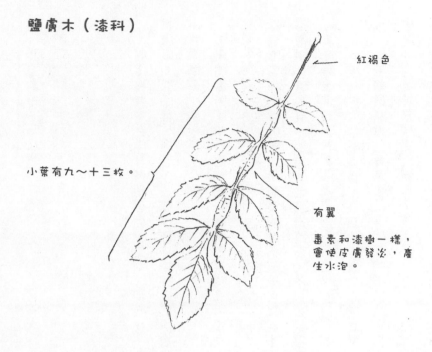

紅褐色

小葉有九～十三枚。

有翼

毒素和漆樹一樣，會使皮膚發炎，產生水泡。

來。不過，蕁麻也是一種野菜，做成涼拌菜相當可口。

野外的有毒植物非常多，但只要不直接摘來吃，就沒有生命危險。皮膚發炎是很常見的事情，皮膚過敏的人容易遭殃。我也曾經中過漆毒，吃了很大的苦頭。

不過最危險的還是一知半解的知識。譬如我之前以為野薔薇的果實可以拿來做果醬，最近知道裡面含有毒素，是一種稱為「多花羽扇豆鹼」的配糖體，不禁冒出冷汗。今後對知識要多斟酌、慎重體驗。反省。

# 最好的鞋子

經常會有想在山林野地輕鬆行走的人問我：「穿什麼鞋子比較好？」有人不喜歡樣式誇張的登山鞋，也有人去哪裡都踩著運動鞋。我總是回答，只要穿得很習慣，走起來不會累的鞋子都可以。

出門當天才第一次穿的新鞋千萬要注意。最要命的是腳上的水泡。覺得有點痛的時候，就要在該處貼有紗布的ＯＫ繃。挖洞的圓形貼布對水泡也很有效。將貼布貼在水泡上，盡量不要把它弄破。如果想要快點治癒，可以在水泡中加墨汁。通常鞋底會因為汗水而不滑順，這時換一雙襪子會舒適許多。不只是鞋子，行囊的重量、行走的距離、襪子的吸濕度等也是必須考量的因素。

大體而言，如果是當天來回的行囊，穿運動鞋就夠了。一般採取的模式是，行囊越重，鞋子就越厚重。背負大行囊的登山者之所以要穿著厚厚的 Vibram 膠底鞋，就是要利用鞋子的重量來穩定行囊的重量。

襪子最好穿兩雙。先穿薄的科學纖維襪，再套一雙羊毛襪。棉襪汗濕時，纖維會扭

## 森林涼鞋

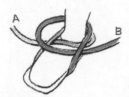

A與B打成蝴
蝶結。

以腳踝扭傷時
的急救綁法，
把樹皮固定在
腳底。

速成鞋

可以只是用三角巾包起
來，但腳底會痛！

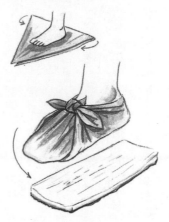

把樹皮墊在腳底。

要注意的重點。

鞋襪是野遊時
最可靠的露營朋
友。

現在它已經成了我
慣時一直很抗拒，
硬，我以前還不習
靴。新品的皮革堅
Vibram膠底的健行

我 喜 歡 穿

不會有問題。

種材質的襪子，就
說，準備五套這兩
當天來回的行程來
羊毛則耐濕氣。以
曲，而容易起水泡，

# 繩結初步一、二、三

關於繩子的打法，我最早學會的是綁鞋帶的「蝴蝶結」。拿起鞋帶一端，繞到另一端，兩端拉緊，就會產生「單結」，接著兩端分別繞個圈，再做一次單結。換句話說，蝴蝶結就是打兩次單結。

蝴蝶結是為了容易解開，才要在兩邊繞圈。如果只在一端繞圈，就稱為「活結」。

不繞圈，只是打兩次單結，就會變得很緊，不易鬆脫，稱為「平結」。

只要學會打這些繩結，出外野遊時，任何情況幾乎都可以應付。雖然學習各式各樣的繩結也是一種樂趣，但沒有經常使用的話，很快就會忘記，因此記住蝴蝶結的原理，在野外就很夠用了。

舉例來說，拉扯活結的一端，繩圈就會鬆開。這時把樹枝插進繩圈裡，然後縮小繩圈，就能綁緊樹枝。抽掉樹枝，繩結就能輕易解開。

在野外使用繩子時，既難解開又容易解開的矛盾非常重要。如果繩結只是難以解開，一旦受到風吹雨淋，就會緊得無法鬆開。

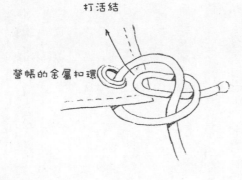

打活結

營帳的金屬扣環

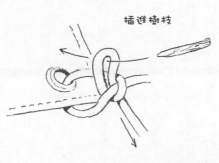

插進樹枝

樹枝插入後用力拉緊

把繩子穿進營帳的金屬扣環，打一個活結，在繩圈中抽進樹枝。用力一拉，繩圈縮緊，就能把營帳和繩子完美地繫住。

營帳沒有金屬扣環時，就要應用單結。先用營帳一角包住小石頭，再把這個部分放進單結的繩圈裡，用力拉緊。小石頭會像定位器一樣，將營帳和繩子緊緊繫住。

只要有營帳和繩子，就不怕突然下雨。只要迅速搭起營帳，就可以煮個咖啡，欣賞雨中的景緻。

# 野遊或旅行的規矩

氣候漸漸轉好，心情就會開始浮躁，因為野遊的季節到了。大隻夜鶯在空中盤旋吸取花蜜，眾人呼朋引伴走向戶外。

但是野遊必須守規矩。許多人什麼規矩都不懂就跑到野外去，連老手也不例外。有人亂丟菸蒂、空瓶或空罐，有人隨便棄置糾結的釣線或垃圾。這種人沒有資格出去野遊。

其實野遊的樂趣也包括出門前的準備。整理行囊是在考驗當事者收納的本領。把食品的外盒等包裝拆掉，可以省下相當驚人的空間。真空包裝的食品就用麥克筆在袋子上註明品名。

在目的地採買食物也很有意思。鄉下的超市或市場總是有琳瑯滿目的東西，彷彿美食的大會串。這時的重點還是去除食品包裝，撕下保鮮膜，拿掉保麗龍，裝進自備的塑膠袋裡。光是這樣就能減少許多垃圾。

啤酒之類的軟罐從正上方用力踩扁，果汁之類的硬罐則用石頭或手製斧頭敲扁。這樣可以減少八成的垃圾體積。試過就會知道，這也是需要訣竅的，能否掌握技巧會產生

很大的差異。

減少垃圾的方法有助於提高野遊的格調。不能只是賞鳥、採野菜，凡事都要樂在其中。這種精神是野營最重要的條件。

計畫去踏青時，我都會特別注意健康。我指的不是去慢跑或做柔軟操調整體力，而是人對大自然的特殊禮貌。

我是個天生的懶人，但日常飲食都會盡可能選擇自然食品。盡量吃有機蔬菜，不使用化學調味料，也遠離防腐劑或食品添加物。我喜歡用米、麥子、玉米做的飲料，為了好吃而添加人工甜味劑，或是加了糖的料理，我都不喜歡。

我指的注意健康就是這個意思。身體當然會對進來的食物進行消化排泄。我會在這時候選擇落葉樹下的草叢，用健行靴跟挖一個淺坑，並在不含雜質的「東西」掉落之後，用落葉蓋住。

除此之外，我去野外都會生火。由於不搭帳篷睡覺，我會把一些茵陳蒿或蘆葦割下來鋪床。由於包括排泄物的處理在內，各方面都深受大自然的照顧，才要像這樣花點心思回報。我曾在同一個場地看到鹿的排泄物，覺得格外親切。

只是有心製造健康的排泄物，就會窺知食物的不同層面，察覺到自己攝取的是蔬菜或魚類的生命，而產生「珍惜食物」的單純理念。清酒是我的野外朋友，當然是純米酒。

不必插電的冰箱

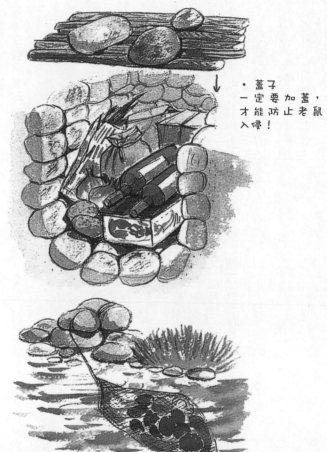

有點牽強嗎？

・蓋子
一定要加蓋，
才能防止老鼠
入侵！

縫隙用葉子
或草填塞。

利用河川和麻袋或棉袋。

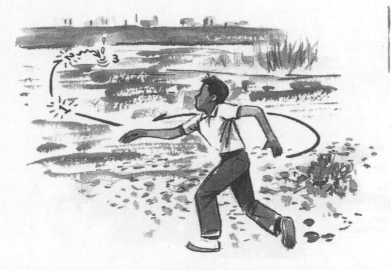

不只是扔出去而已，嘗試用各種各樣的
石頭也是一種玩法！

打水漂

我於是改成打水漂時常

投，連一壘都到不了。

法確定去向。但如果沒有用力

腳邊，就是飛向右外野，無

使盡全力投球時，球不是掉到

行。我本來是採用上肩投法，

打擊都還可以，就是投球不

手，打擊是第二順位。守備和

病。我小時候打棒球是二壘

僵硬，但這也是天生就有的毛

很不好，工作時很快就會感覺

不是我自誇，我的肩膀

用的側肩投法。

打水漂。這是一種丟石頭的遊戲，把平滑的石頭扔出去，計算石頭在水面上彈跳幾次。首先要找扁平的橢圓形石頭，食指貼著石頭邊緣，用拇指壓住。用手腕的力量，以側肩投法扔出去。一、二、三、四。

搭新玉線或大井町線，在二子玉川園站下車。經過二子橋，在第一空高公寓大樓前的轉角左轉，走向兩條叉路的前方道路，就會來到多摩川的河床。從這裡到第三京濱橋附近是一片沙洲。

找一顆大小適中的石頭。近來釣魚的人很多，正想著亂丟石頭可能會引起騷動時，就發現果真有釣客，不知道在釣什麼魚，實在看不出這裡有魚棲息。

找石頭的時候，我發現有個地方都是群生的羊蹄。河邊的狹小地帶也有群生的茵陳蒿。單種植物茂密地長滿一地是很奇妙的景象。這與六月和九月的雨量有關。降水量會在這段時期達到顛峰，引發洪水，破壞河床上的植物。洪水過後，就會由於地表的成分和積水等因素，而大幅改變多摩川河床上的植披。

大小適中的石頭找到了，我用最大的力量扔出去。石頭不僅沒有在水面上跳躍，還直接擊中蘆葦叢，棕扇尾鶯嘰嘰喳喳地飛了出來。再丟一次，這次跳了三次。

好久沒有打水漂了，這次可以確定我的肩膀真的不好。

# 有點奇特的旅遊紀念品

小時候我經常把粗齒蒙古櫟的果實，亦即橡實的斗笠當成笛子玩。握拳將斗笠夾在食指和中指之間，用力一吹，裡面的空氣產生共鳴，發出高亢的嗶聲。

如果是比較小的綠色斗笠，吹起來會比已經成熟的響亮。

忘了是什麼時候，有一次想起這件事，撿了一個橡實斗笠來吹，結果一直漏氣，吹不出聲

粗齒蒙古櫟的殼斗。

此斗笠稱為「殼斗」。

數年前從果實發芽長出來的。

其他像赤櫟、烏岡櫟、白背櫟、長尾尖葉櫧等樹木也會長出橡實。

73　田野食趣

音。我心裡想著，原來不是想吹就吹得出來，就順手把剩下的粗齒蒙古櫟果實丟到院子裡。

隔年春天，院子裡長出小小的嫩芽。仔細一看，竟然是之前丟掉的粗齒蒙古櫟果實的芽。樹幹長到大約十五公分高時，泛紅的冬芽裂開，冒出三片有閃亮胎毛的葉片，然後逐漸擴展，變成美麗的黃綠色。

後來我多次嘗試使橡實發芽。要是沒有庭院，盆栽也行。在泥土上薄鋪一層腐葉土，然後用手指在土中挖出可埋進一半橡實的洞，斗笠朝下放進橡實，用腐葉土掩蓋，想到時澆點水就行。

有了費心照顧一棵樹的經驗，看到別的樹木，就會明白孕育生命的重要性。讀者找到橡實時，請務必知道那是自然界的贈禮，目的是讓您了解粗齒蒙古櫟或其他生物。

我曾在春天的知床撿到蝦夷鹿的角，也曾在根室半島外海的鵜居島上看到灰翅鷗的屍骸。牠們可能是無法抵禦嚴寒的氣候。我從不同的角度畫了許多素描。松鼠啃過的胡桃楸果殼、猛禽類的迎風羽翼。自然界總是在對我們娓娓訴說著什麼。

## 棕扇尾鶯

立刻鑽進草叢，始終不
肯露面。尾羽前端是白
色的。比麻雀略小。

## 與野鳥交朋友

利用塑膠容器，
牛奶盒也行。

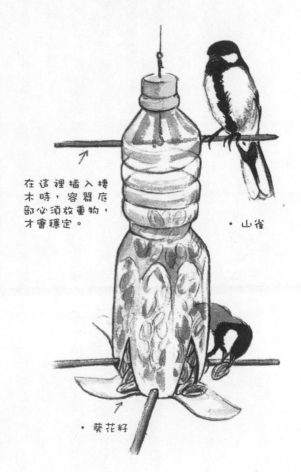

在這裡插入棲
木時，容器底
部必須放重物，
才會穩定。

・山雀

・葵花籽

# 旅遊的姿態

狗會在不斷地吠叫時，與對象保持一定的距離，越是膽小的狗就越是這樣，先是急急忙忙地跑開，確定隔著安全的距離，就再開始汪汪叫。

幾乎所有的動物都會像這樣保持安全距離。看到野熊時，只要位置不在其安全距離之內，先逃跑的多半是牠們。

我曾在白神山地的稜線聞到濃烈的野獸味。正想著剛才有熊在這裡排尿，就在二十公尺外的草叢中看到一團黑色物。當時是秋季，山毛櫸和七葉樹的果實正在盛產。黑熊可能早就聽到我們的聲音了，一下子就跑得不見蹤影。

雖然不是那麼實際，但野遊也需要具備某種心態，這會在與他人的關係或自然觀等地方反映出來。沒有這種心態的人，總是想要成群結隊，製造噪音。

單獨旅行是培養良好心態的方式。雖說是旅行，卻不一定要出遠門，只是單獨去做平常要有伴才做的事也行，例如一個人去吃平價餐館，參加聚會後單獨離開。去公園、看電影、散步、前往附近的城鎮、逛街……什麼事都可以嘗試一個人去做。要是覺得單

76

獨旅行會無聊，那就太寂寞了。

反過來說，能夠藉著與他者的關係思考自己的定位時，就能夠以謙遜的態度面對大自然。以前只是「在山徑看到的普通樹木」，現在知道那是山毛櫸或灰葉稠李了，而原本的「普通鳥」也可以認出是山雀還是伯勞。像這樣不斷地深入探究，也是培育良好心態的重要肥料。我們是三生有幸才得以在自然的懷抱中暢遊啊。

以如此的高姿態生火飲酒，味道怎麼可能會不好。

生火、搭帳篷是野遊的基礎，我最早是在故鄉北海道學會的。為了雜誌採訪等原因，我現在還是經常去野營，但總覺得北海道有一些難處。

首先是國立公園很多，不能隨便找地方生火。再來就是有棕熊出沒。北海道的夏季是牛虻和蚊子的天堂，因此野營的季節是春天或秋天，正好與棕熊活動的時期重疊。所以去北海道野營只能選擇露營場。但沒有棕熊棲息的小島也是絕佳的野營地，而且春秋兩季幾乎都沒有觀光客或露營者，等於把整個地方都包下來了。

我曾在六月的礼文島得到愉快的野營體驗。小島北邊的久種湖露營場上綠草繁茂，不需要使用地墊。又因為有堆積如山的廢棄木材，一點都不缺少柴薪。

當晚的營火簡直是十全十美。湖面吹來助燃的風，營火亮得跟大都市的燈一樣。風

也把雲都趕跑了，天空綴滿星斗。

一名隨處行旅的青年提著漁夫給他的章魚，加入營火的陣容。我們用鹽揉搓，去除黏液，把章魚煮熟，拿來下酒。味道好極了。

礼文島上，家家戶戶的屋簷都掛著魚乾。那是將島上捕獲的阿特卡鯖魚用鹽和米糠醃漬，再用繩子掛起來讓寒風吹乾的米糠鯖魚。剝下枯木般的皮，就會露出有光澤的琥珀色魚肉。

礼文島的早晨非常熱鬧。灰翅鷗叫著「庫汪庫汪」，海鷗發出「嘰嘰」的聲音，布穀鳥一直在大喊「波、波、波」，黃鶯也啼叫不休。海鳥和山鳥一起奏出起床號。

露營場的規定很多，讓我覺得很彆扭。搭帳篷的位置是規畫好的，看到公用的爐灶，我就不寒而慄。

歐美的露營觀念是「將日常生活融入大自然」，我直到最近才體驗到這一點。從六月底開始，前後長達一個月的時間，我從挪威北上，抵達北極圈，然後從瑞典南下，進行長達五千公里的野營之旅（參見本書一二○頁）。

令我驚訝的是北歐露營場的設備和紀律。每個露營場的洗手間都很乾淨，扭開水龍頭，就有熱水流出。還有獨立的電視間、廚房、洗衣房。不僅收費便宜，草坪也理得很平整，可以隨意開車進出。

使用者很少離開露營車，一直在有床、廚房、客廳的車內窩著。唯有洗完澡，吃過飯以後，才會從露營車出來。他們坐在舒適的椅子上，愣愣地看著湖泊或天空。幾乎都是雙雙對對的老年人。也有年輕人騎著機車或其他交通工具前來，搭帳篷過夜，一大早就動身離開。

我和同行的兩個人也進了露營場。要辦的手續只是在服務中心把國籍、居留天數等資料填在表格上而已。其中一人在看起來很舒服的草地上搭帳篷，我和另一個人則在永畫的天空下，鑽進睡袋露宿。

偶爾有人取笑我們說：「你們兩人是被趕出帳篷嗎？」但我們只是在那裡無所事事。

不論是一般旅行還是野遊，我從來不買當地特產，由於向來如此，不只是家人，朋友也不指望我帶禮物回來。我的旅行多半是野營，因此實際上也不會碰到特產店。

沒有營火，也沒有煩人的客套寒暄，完全按照自己的步調與自然接觸。如果是這種露營場，我非常歡迎。

前陣子我去知床的宇登呂，在原生林中尋找野菜。森林裡幾乎都是枯葉的色調，但還是有稀稀疏疏的綠意。林蔭銀蓮花、蜀葵等植物開著白色的花，月桂樹、水曲柳、水胡桃等大樹也已冒出嫩芽。

這是個溫暖的晴天，我走到有沙灘的岩尾別海岸，想要睡個午覺。海邊有黑尾鷗、灰背鷗、灰翅鷗在歇息。

我來到沙灘海岸也是為了物色一些特產。有形狀或顏色特殊的石頭，我就要帶回去。

儘管如此，卻一直看不到中意的。

岩尾別的海岸倒是有一種獨具特色的石頭，觸感像浮石，帶有灰底白點和褐色條紋，質感有如灰色骨頭，紋路像納斯卡巨畫（譯注：秘魯納斯卡沙漠上的巨大圖形，繪於西元前三百年到七百年間，以簡單線條構成魚類、螺旋形、蜘蛛等形狀，有人推測與安地斯山的祈雨儀式有關，已被列為世界遺產），大小跟手心差不多。

有的陷進水泥中，整塊被波浪磨得跟嬰兒頭部一般大。有的是紅棕底白點，有的呈扁平橢圓形，布滿斑點，大小宛如超大的漢堡。我一一蒐集起來，用兩手一抱，相當重。

這是我第一次撿這麼大塊的東西，因此用快遞寄回家。據說家人都覺得：「好稀罕啊，遠從知床寄來這東西。」包裹就在他們的簇擁中打開，本來還在猜是不是海膽或魚卵，沒想到裡面全是石頭。我的評價又變得更差了。

沒人想要這種特產，拿去送人只會造成困擾，因此我的桌子和書箱都有石頭坐鎮，塞得滿滿的。

A君送我的多佛海峽的石頭，我最高興收到這種禮物！

80

心嚮往之處

# 獨木舟和叉燒肉

## 秋之旅

田子倉湖是我喜歡的地方。大熊澤、宿之澤等地也都有我愉快的野營回憶。我都是在沒有釣客的時節去的，因此能充分享受寧靜的自然。

去大熊澤那一次，我請民宿（鈴屋）老闆開渡船。當年的雨量不多，時值剛開始禁止捕魚的月份。我的野營地是因枯水而露出的棚架，上面堆著一層腐葉土，在上面跳動時，整個棚架會輕微搖晃。

漂流木很多，不愁沒有柴薪。我們圍著營火安坐時，伸手就能拿到木頭去燒，因此以火焰為中心，整理出一片野營地。棚架一邊是陡峭的斜坡，布滿粗齒蒙古櫟，果實掉落時把殼斗留在樹枝上，咚咚地敲擊睡袋，是不是溫差大特別容易掉落？正是要睡醒的時候。

我是在採紫萁的季節去宿之澤野營。選擇的地點是河流和湖泊交會的小沙洲。那時

也僱了渡船前往。融化的雪水是帶點灰色的深綠色，或許是洩洪的關係，湖水潺潺流動，冰山似的雪溪塊掠過我們的視野。水異常冰冷，南面斜坡的殘雪已經消失。我在那裡採蕁麻、莢果蕨、土當歸、紫萁等野菜，做成天婦羅。

田子倉湖還保留著合我脾味的野生風景。有人邀我一同划獨木舟前往，這種小舟稱為「渡舟」。

十月即將結束，所有成員在關越快速道路的花園服務區集合。

戴浣熊帽的獨木舟高手Ｍ、迷戀鐵人三項的中年廚師Ｈ、任何戶外運動都駕輕就熟的鐵條插肩痊癒男Ｈ、身穿卸貨車駕駛式白長靴、走路時兩手放肚臍位置的編輯小子Ｋ、留著墨西哥山賊式稀疏鬍鬚肚子下垂的釣客Ｍ，連同我在內，總共聚集了六名武士。

有三部車，三艘獨木舟。

這個裝備是總共可搭載六艘獨木舟的架子。

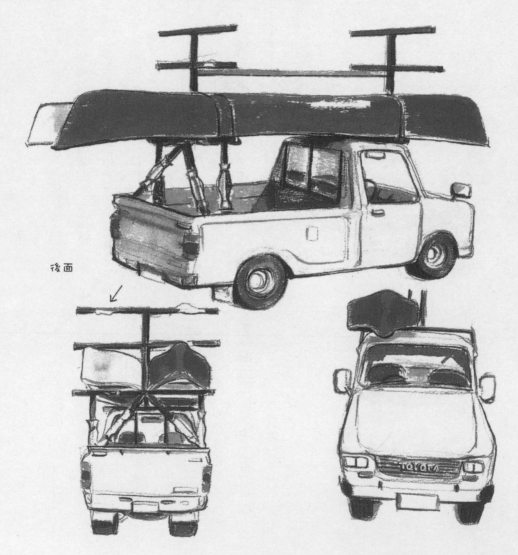

後面

這是豐田的
" Land Cruiser"

頂著萬里晴空，我們朝著田子倉湖出發。

抵達目的地的野營地時，我想起一句俄羅斯古諺：「聊釣魚話題要先將雙手綁住。」

我以懷疑的眼光看著站在旁邊的稀疏鬍釣客。

那裡有幾棵枯朽的粗大樹木。我們把獨木舟繫在水邊的樹幹上，立即登陸。小斜坡的上面就是平地。稀疏鬍釣客之前來過，根據他的描述，這個地方很大，打棒球也綽綽有餘。確實以人造湖來說，這片草坪是理想的野營地。但如果要符合稀疏鬍的說法，我們的身高就必須只有五十公分。釣客在描述物體的大小時，最好跟清倉拍賣一樣，要把他的話打七折。

儘管如此，還是有一大片可以鋪床的芒草，柴薪也很豐富。這裡大概是白戶川匯入主流時形成的小沙洲，柳樹沒有定性地到處紮根。我們立刻把行李從獨木舟卸下，包括個人的裝備、零星買下的食物和酒。

86

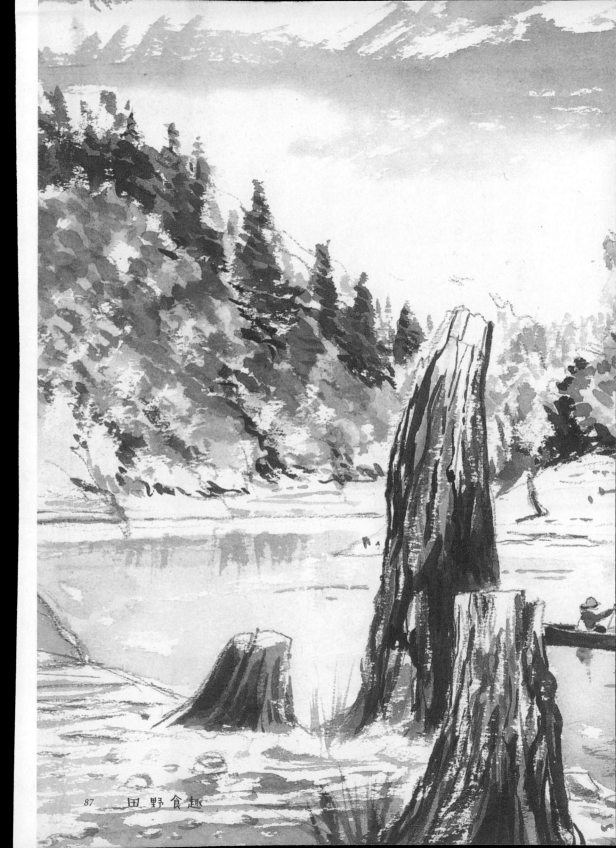

87　田野食趣

獨木舟的載運量真是驚人。一公升裝的清酒有五瓶，浣熊帽不喝，因此其他人可以兩天喝一瓶。新潟不愧是米鄉，我們買的品牌有「菊水」、「綠川」、「月不見之池」，都是好酒。另外還有窖藏啤酒四十四瓶、加州產的白葡萄酒 Chablis 三瓶、威士忌 Jack Daniel's 一瓶。這麼多，應該不會不夠吧。不論是對我們的肝臟還是獨木舟來說，這樣的載運量應該還算妥當吧。

從碼頭划獨木舟到野營地約需一個小時。我與浣熊帽高手同一組，乘上鮮紅色的莫霍克獨木舟。頭一公里的湖面刮著強風，幸好有適度的載重，獨木舟得以穩定地破浪前行。

志同道合的同伴圍著營火，吃菜喝酒，真是過癮。今晚的「生火男」是鐵條插肩痠癒的 H。他騎自行車被卡車擦撞，身受重傷，治療期間肩膀一直插著鐵條。我曾多次與他一起野營，為了對他的資歷致敬，總是把生火的任務派給他。

當晚的營火可圈可點，火床穩定，火焰如同爬蟲類的舌頭，一直到早上都還在舔舐粗大的枕木，試圖把它燒成兩半。已經有一瓶「菊水」空了，在地上滾動。

其實我之前有點擔心這瓶「菊水」，因為商品名稱 "Obandesu" 是東北方言的「晚安」。以前稀疏鬍鬚在山梨縣曾不顧我和鐵條插肩的阻攔，自信滿滿地買下稱為「金字招牌」的酒，結果味道很糟，把面子都丟光了。此後經過五、六年，他的判斷力依然是營

火邊的下酒笑料。「菊水」的「無冕王」爽口好喝，我卻大膽選了名稱有點怪異的「晚安」。我做好即將被當成笑柄的心理準備，打開酒瓶。嗯，味道還可以。順利過關。

風從白戶川上游緩緩吹來，使得稀疏鬍一直受到煙燻，他這次也成了「煙男」了。

正在淚眼婆娑時，他忽然宣布要做叉燒肉。該不會是不想讓人知道做法吧，他背對著煙，窸窸窣窣地做起叉燒肉。我們已經把中年三鐵迷廚師做的炒小茄子、高麗菜煮豬肉吃進肚子裡了，但稀疏鬍的叉燒肉很好吃，因此都流著口水等待著。

如果說稀疏鬍總是要等到材料齊全才開始做菜，那麼三鐵迷就是有什麼就做什麼的創作型。他迅速地用辣椒涼拌高麗菜、培根和小黃瓜，同樣適合下酒。

無論如何，這是個心情舒暢的夜晚。

聽到「嘎吱、嘎吱」的聲音，那是來自斜坡的山毛櫸樹梢。野營地還沒有曬到太陽，但天色已經很亮了。那是今年孵化的啄木鳥嗎？牠們還沒有發育好，無法發出咚咚咚的鼓聲，但是這種稚拙的聲音正適合讓人從夢中醒來。

朝陽照耀著主河線的山脊，山腰閃爍著金黃色，遍布四周的紅色大概是鹽膚木或野漆樹吧。雙雙對對的山翠鳥叫著「喀、喀、喀」往上游飛去。曬不到陽光的沼澤浮現黑白色的小鹿剪影。好一個美麗的清晨。

昨天我們決定划獨木舟到白戶川的匯流處。已先去過的夥伴汲水回來了，我只好獨自一人坐上莫霍克。我搭獨木舟的次數可以用兩手數完。這也難怪，因為我只把它當成交通工具。水面呈現青銅鏡似的色調，兩岸是陡峭的斜坡，因此我在倒影中划行，感覺好像變成了印第安斥候。

來到一個突出的地方，這裡是漂流木的滯留所，擠滿大大小小或碎屑似的木頭，看不到水面。莫霍克彷彿在冰海上前進的破冰船，闖進木頭的河道。置身其中時才知道，粗大的漂流木跟冰山一樣只有部分背脊露出來，要花很大的力氣才能前進。岸上是岩石地帶，河水似乎相當深。

一塊漂流木長著河童頭部似的瘤，那裡面有一株實生的山毛櫸幼樹。果實剛好掉進那個窟窿，才會在那裡發芽。旁邊還長著泥炭蘚。幼樹的綠葉有點泛黃。總共有六片葉子。要是再冷兩個晚上，恐怕就會掉到水裡了。

穿過漂流木之海，來到兩岸被砂礫挖出的注水口。這裡是向陽的急流，看得見再過去的濃密森林，那株實生的山毛櫸就是在那裡出生的。

第二天晚上也是無可挑剔。火床彷彿是太陽的中心點，燒得白白的，六個邋遢男人以各自不同的裝扮圍在旁邊。三鐵迷穿著沙灘拖鞋，旁邊穿著卸貨車駕駛式白長靴的Ｋ一直在喊著腳很冷。浣熊帽牙齒痛，臉頰貼著膏藥。夜空晴朗無雲，由於放射冷卻的現

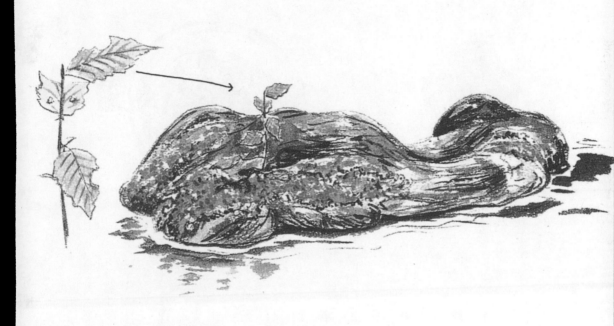

漂流木上長著實生的山毛櫸。
不禁脫口而出：「加油！」

看看這塊肉！

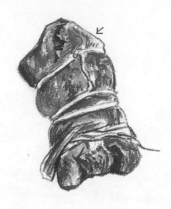

• 稀疏鬍做的叉燒肉。
↓

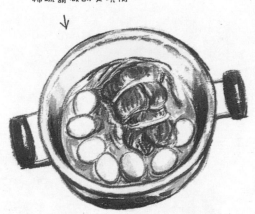

象，溫度驟降。

我再度將懷疑的目光投向稀疏鬍。這個男人之前說，可以在大白天走到白戶川的上游，探索大自然。他說他去過一次，行程很輕鬆。可是怎麼只有他穿著防水的連身衣鞋，看這樣子，他的話要打七折。結果行程固然輕鬆，卻得多次穿越河水。卸貨車駕駛式白長靴男一直在哀嚎，因為他的註冊商標長靴灌進了大量的冰冷河水。

儘管如此，河岸長著

92

柳松菇，可以當成晚上的佳餚，而且有七葉樹、山毛櫸等大樹在迎接我們。再加上稀疏鬍鬚做的叉燒肉超級美味，當下酒菜正好。看在他努力做菜時被煙燻得一把眼淚一把鼻涕的份上，姑且原諒他吧。

夜越來越深，帶來的酒瓶全都空了。一切都合乎預期，令人高興。懷著幸福的感覺鑽進睡袋。

感覺天色特別白亮，肩頭冷颼颼的，睜眼一看，原來是下霜了，四周一片雪白。睡袋套上也好像灑了大量的麵粉。鐵條插肩痊癒男已經升好營火，正在煮咖啡，香醇的味道在冷冽的空氣中飄散。我跟結草蟲一樣再次鑽進睡袋，裡面暖烘烘的，舒服極了。

河邊的三艘獨木舟靜靜地融入白茫之中，等著我們在今日步上歸途。

## 冬雷

有人問我：「要不要在雪中野營？」我就接受了邀約。雪中野營，已經很久沒這麼做了，而且是用獨木舟載酒，沿著雪國新潟的魚野川往下划一小段。「划一小段」這一點很好。要是有人問我，為什麼喜歡獨木舟？我會毫不猶豫地回答，我欣賞它的載運量。

也許熱愛獨木舟的人聽了會生氣，但是獨木舟的功能很大，可以把酒從河岸運到目的地。所以我覺得獨木舟只要「划一小段」就好。昔日的法裔加拿大水手也曾為了歐洲婦女，用白樺樹皮做獨木舟，在上面載滿毛皮，順激流而下，可見獨木舟在運送方面真的超越群倫。

我們在關越快速道路的交流道會合，開三輛車前往目的地。穿過關越隧道，迎面而來的就是那本著名小說開頭第一句的雪景（譯注：指川端康成的小說《雪國》第一句：越過長長的縣境隧道，就是雪國了。夜空下是白茫茫的一片）。據說今年會下很多雪，果然積雪不少。然而，或許是這陣子天氣晴朗，道路兩邊的雪濺到泥巴，顯得髒髒的，看來春雪正在融化。根據天氣預報，今晚會下雪，天氣要變壞了。

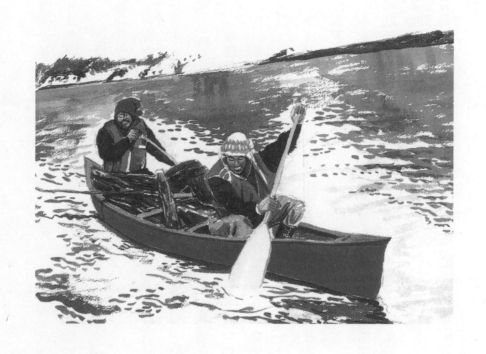

這次的成員就是兩年前的秋天在田子倉湖共享野營樂趣的旅伴。

獨木舟高手Ｍ在田子倉湖深受牙痛之苦，這回跟以前的加拿大水手一樣，頭戴繫著圓球的毛線帽，因此這趟旅行要稱他「水手兄」。不，卡通「海螺小姐」的父親「波平」如果把頭髮弄得很蓬鬆，就會和Ｍ一模一樣，因此叫他「水手波平」比較適合。

三鐵迷中年廚師Ｈ經常在嘟噥說大夥兒都變成

老頭子了，因此可以叫他「嘟噥老頭」。老頭的日文漢字是「爺」，國後島上確實有一座山稱為「爺爺岳」，讀音是「恰恰岳」，「嘟噥老頭」太露骨，改成「嘟噥恰恰」好了。

曾因騎自行車受傷而在肩膀插鐵條固定的「鐵條插肩痠癒男」名號照舊。這次他仍是負責營火的「生火男」。

卸貨車駕駛式白長靴小子K遠從遷居的仙台趕來，開著鮮紅色的日產小貨車Datsun，而且一身都是名牌mont-bell的服裝，腳上還套著售價一百五十美元的超豪華Sorel牌羊皮雪靴。決定了，對，他就是「日圓升值暴發戶索瑞爾」。

稀疏鬍釣客M總是會提供許多誇張的資訊，他的話一定要打七折。對於這次的防雪對策，他不知道怎麼想的，竟然帶來背面是銀紙的草墊，因此他的名號是「七折稀疏鬍草墊」。

這五個人和我就這樣集結成「六武士」，各自懷著千絲萬縷的感受，抵達目的地，準備野營。

水手波平自稱多次露營過的魚野川河灘完全被雪覆蓋。對岸是山崖，積雪斑斑，這次的野營地就是這越後川口的河灘。停車眺望，眼前是此季節難得現身的越後三岳⋯⋯越後駒岳、中之岳、八海山。嘟噥恰恰和鐵條插肩痠癒男不斷強調：「好難得、好難得」，我只好把這幅風景畫起來。

96

淡藍色的天空背景中，形狀相似的山峰並肩而立。山麓幾乎都被對岸的山崖遮住了。

由於空氣潮濕，到處都是黑幢幢的杉樹影，彷彿水墨畫。崖下有似乎很深的潭水，魚野川的水流蜿蜒，幽黑靜謐。

我們決定把獨木舟當成雪橇拉到河灘，而分別從車上卸下所有東西。食料是在小出買的。經常光顧的那間超市除了食品之外也賣酒，相當方便。這次買了五瓶一公升裝的酒，分別是「鶴之友」、「高千代」、「綠川」、「吉乃川」、「朝日山」。除此之外，七折稀疏鬍草墊還私帶了一瓶野火雞波本威士忌（不知道為什麼，這種事很快就會曝光）。寶貴的六瓶酒在獨木舟正中央坐鎮，兩邊用食物箱固定，再擺上各人的野營用品。

要拉獨木舟了，起初怎麼也拉不動。我們把繩子放在肩膀上，拚命用力。這下子可得唱唱俄國民謠（伏爾加船歌）才成得了事，我正這麼想著，就聽到噗嚕一聲，獨木舟滑動了。

在雪地上拉鮮紅色的加拿大雪橇是很奇妙的光景，但這或許會是一種嶄新的獨木舟玩法。一旦開始滑動，雪橇就順利往前進。但因為沒有吃水，晃得很厲害。好不容易才抵達有柳枝從雪地伸出的露營場。

河邊有兩位大叔在釣魚。他們要返家時，給我們看裝著獵物的肥料袋。我還以為裡面裝的是大鯉魚，沒想到是凝鯉。大叔問我們：「你們真要在這裡過夜嗎？」我們回答：

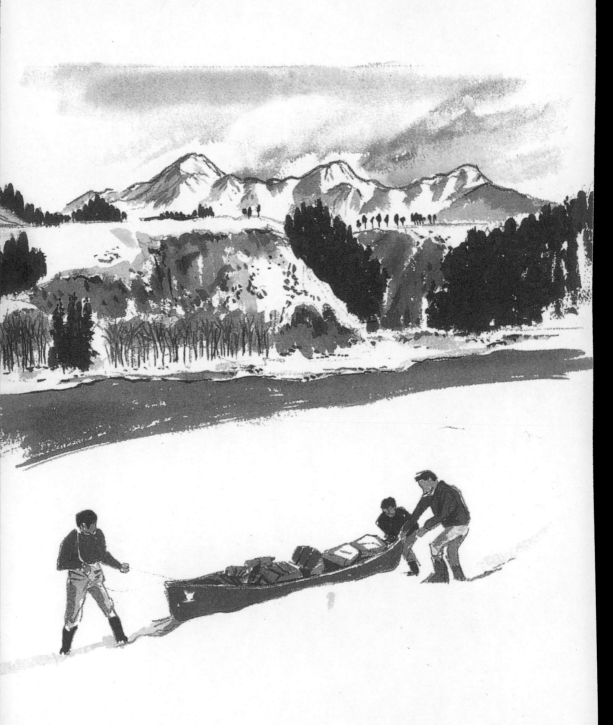

「是的。」他們露出難以置信的神情，走上斜坡離開。

在雪地野營時，安排睡處很重要。我事先就想到，有積雪就不能把河岸植物割下來

當墊子，果然不出所料。據說這裡在夏天是乾爽舒適的沙地，可是在這個季節積了厚厚

一層會吸去體熱的冰雪。因此，我帶來了在挪威購置的馴鹿毛皮。鹿毛朝下鋪在地上，

斷熱效果極佳，再加上塞滿羽絨的上等睡袋，以及保護睡袋的套子，躺在毛皮上就萬無

一失了。

為了安排睡處和營火場，我們先把雪踩硬。不知道是因為氣溫比想像中還高，還是

沒有風，體感溫度並未下降，踩雪時出了一身汗。這可不妙。流汗時，碰到氣溫下降會

很麻煩。我脫掉毛衣和襯衫，只穿著駱駝色衛生衣鋪床。

所有一切都被雪蓋住，沒有生火用的木頭。鐵條痙癒男和水手波平划著獨木舟去張

羅柴薪。兩人不愧是老手，我們看著他們快速地往前滑行，一下子就抵達對岸。

營火場和睡處都安排好了，於是把雪集中起來，堆成四角形，當作調理台，雪在這

時候很方便。我想起小時候經常這樣子玩。

把一公升裝的酒瓶插進雪中，露出瓶肩以上的部分，如此可以冰出溫度適中的冷酒，

溫度不會太低。口感不錯，好喝。本日的料理師傅是七折稀疏鬍鬚草墊。他已經找齊各種

各樣的材料，在雪製調理台上忙了起來。載運柴薪的獨木舟從對岸回來，升好營火，就

可以乾杯了。鐵條插肩痠癒男料到柴薪會是濕的，因此準備了火種。雖然多花了一點時間，但濕木頭不久就開始熊熊燃燒。

雪中的野營就在完美的情況下展開。

我們在小出鎮上採買的食品中，有一道墨魚佳餚。那是包含內臟、體型中等的墨魚乾，稍微烘烤就可以吃，極適合下酒，鹹度也恰到好處。從足部開始咬，來到黏糊糊的內臟部位時，會產生一種無以言喻的幸福感。每個人都可以分到兩隻，呵呵呵。

另一道好菜的代表是章魚。這是到處都買得到的「真蛸」，已經煮熟了。切成塊狀搭配冷酒，也是相得益彰。

營火邊有志趣相投的夥伴，又有美酒和兩道佳餚，不知不覺中，夜越來越深。

高千代、吉乃川、綠川、鶴之友變成空瓶在地上滾動時，滴滴答答下起雨來。糟糕。

大夥只好作鳥獸散，衝向睡袋。七折稀疏鬍草墊挖空心思做出來的料理只能放到明天早上了。雖然胃袋只塞進了墨魚、章魚和大量的酒，我們還是都逃到各自的睡袋裡。

雨勢越來越大，我們把營帳當成被子蓋在身上。睡袋暖烘烘的，舒服極了。要是半夜想要小便，像平常那樣在雨中鑽出睡袋可就麻煩了。聽著打在營帳上的雨聲，我迷迷糊糊地睡著了。

不出所料，半夜被尿意催醒，雨似乎還在下。但靜耳一聽，打在營帳上的聲音非常輕柔。原來是雪。氣溫降低，下起雪了。我趕緊鑽出睡袋去辦事。

天亮了，積在營帳上的雪很重。我翻個身，把雪甩掉，又在睡袋中賴了好一陣子才出來。大夥兒都在營火邊聚集時，七折疏鬆鬍草墊才一副快死掉的樣子從睡袋中爬出來。

他說他冷得受不了。

這是有原因的。後來詢問每個人準備的衣物，幾乎都是用厚質料的化纖貼身衣褲或羊毛內衣禦寒。唯獨七折稀疏鬍草墊身穿棉質大內褲、棉質緊身長褲、保暖性最差的牛仔褲和全棉上衣。就算外面套上 GORE-TEX 牌的防寒長褲，也沒有保暖效果，當然會覺得冷。

不過七折稀疏鬍草墊可以用昨晚自己做的料理溫暖身體。裡面加了很多料，包括竹筍、豬肉、洋蔥、木耳、香菇。調味料也很驚人，有肉荳蔻、辣椒、小魚乾、魚粉、什錦香料粉、大蒜、生薑、泰式酸辣醬。

吃完飯，我忽然察覺，我半夜上廁所時，傻傻地把心愛的刀子弄丟了。我是在下雪的地方長大的，當下就對找到刀子不抱希望。可是日圓升值暴發戶索瑞爾用槳在雪地上猛刺，竟然幫我找到了。沒想到可以用槳……

突然，雲團湧現，雷鳴轟隆隆地閃過天際。在此季節，日本海側會出現夏季會有的

積雨雲，順便把雪帶過來。宛如夏天的陣雨，雪在雷聲中降落，而且越下越大。我們喝完用營火煮出來的最後一杯咖啡，決定撤退。

儘快收好行李，將獨木舟當成雪橇拉著爬上斜坡。又得唱唱伏爾加船歌了。不，這回是上坡，得換成夯土工人的么喝聲。車頂已經堆起高高厚厚的雪，彷彿哥薩克士兵的帽子。用槳把雪打落，步上歸途。意外發現獨木舟和槳的新用途之後，愜意的雪中野營就畫下了句點。

這天日本海側發生大雪，高山有人遇難，引起眾人關注。

# 布丁無人島

我喜歡野營，也經常在野外玩得不亦樂乎。但聽到我這麼說，有些人的腦海會浮現「嚴酷」一詞，以為我必須忍受寒冷和疲累，一不小就會危害生命。但不是我自誇，我是一個懶惰、愛享受的輕浮男，才不會特地去吃苦。

請在腦海中想像這樣的畫面：許多漫畫對白框似的東西源源不斷地冒出，裡面有一片涼風輕拂的草原，然後您以手腕當枕仰躺下來。草墊茂密，眼前是一望無際的藍天。陽光照在眼皮上，好舒服。閉上眼睛，聽得見小鳥啁啾，葉片搖曳的聲音令耳朵發癢。

讓人不禁打起瞌睡。每個人都有這種在草原上睡著的經驗，這就是我野營的基礎。把青草床換成睡袋，就可以望著星空，沉沉睡去。

這種開放的感覺與爬山或露營時睡在帳篷裡面大不相同。滿天閃亮的星斗如此美麗，為什麼要把自己關在狹小的帳篷裡呢？這一點總讓我百思不解。原因在於野地露宿是爬山的「手段」，卻是我熱愛的野營「目的」。

觀光宣傳單或旅行指南都不大會招引人去野營。我的方式是從瀏覽國土地理院發行

的地形圖開始，從比例尺較大的二十萬分之一的地圖著手。

舉例來說，攤開 NK－55－26 根室地圖，會看到根釧原野的東部、霧多布濕原、風

蓮湖、鵜居島等地方。極北的島是什麼樣的地方呢？海鳥、海流、動物、植物、風、雲

都會在地圖上訴說。好，去鵜居島看看。將比例尺提高，換成五萬或兩萬五千分之一的

地圖，繼續研究，然後詢問根室市政府觀光課、跟漁會接洽……簡單地說，我是依這樣

的程序，慢慢擬出野營旅行的輪廓。

我曾和四名夥伴前往鵜居島的東海岸野營。那是一個跟布丁一樣平坦的無人島，四

面八方都是懸崖峭壁。竹子、蕨類、艾草、莎草類植物攀纏糾結，鬱鬱蒼蒼。島上平原

是泥炭層，小沼澤有水滲出，形成水流，因此不愁沒有飲水。沼澤裡面長著島上僅有的

一顆樹──柳樹，禿鷹在上頭築巢。海邊有大顆砂礫，到處都是被捲上來的海帶。

我們用漂流木生火。從海邊撿來海帶，用熱水燙過，拿刀子敲打，再用醋和醬油調

味，就是一盤下酒菜，先乾杯再說。我們背後是鵜居海峽（此名地圖沒有記載，出門之

後才知道。這也是一種樂趣），另一邊是根室半島，夕陽在那裡緩緩落下。

滿天星斗，北斗七星清晰地浮現。流星劃過天際。我們望著夜空和營火，逐漸入眠。

如果離目的地很遠，就必須在鎮上過一晚。鵜居島就是這種情況，我們先在羽田機

場搭飛機，在釧路機場搭巴士，然後在根室搭火車，不斷地更換交通工具。雖然跟以前

野營場

・港海豹　・環海豹

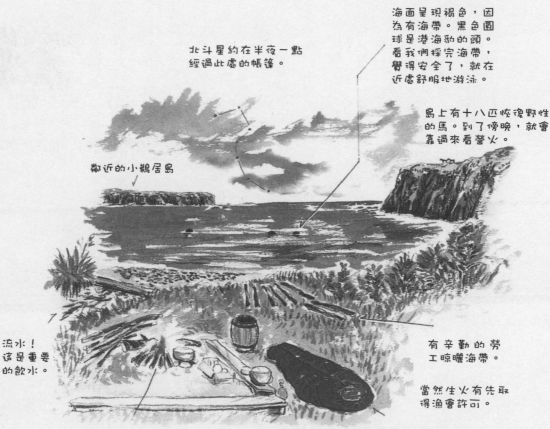

海面呈現褐色，因
為有海帶。黑色圓
球是港海豹的頭。
看我們採完海帶，
覺得安全了，就在
近處舒服地游泳。

北斗星約在半夜一點
經過此處的帳篷。

島上有十八匹恢復野性
的馬。到了傍晚，就會
靠過來看營火。

鄰近的小鵝居島

流水！
這是重要
的飲水。

有辛勤的勞
工晾曬海帶。

當然生火有先取
得漁會許可。

躺在這裡眺望營火，
眺望星星……，舒服
得無以復加。

原則上營火要
小。跳營火舞是
小孩子的把戲。

相比，減省的時間和距離都相當驚人，但還是旅途遙遠。在根室站下車時，Ａ君和Ｆ君已經在那裡等著了。他們說，風很大，到鵜居島的船不開。沒辦法，只能先找個旅館過夜。

需要當地的旅遊資訊時，我向來都是請教計程車司機或商店老闆娘，而不是去觀光服務處。我問在根室車站賣章魚燒的大嬸哪裡可以住宿，她給了我明確的答覆：「市場旁邊的『惠比壽屋』不錯喔。」

我們先把行李放下，打算晚餐前去海邊散散步。旅館老闆娘叮嚀我們，晚餐會有螃蟹，可別買回來。螃蟹？有螃蟹可吃？以前好像聽說過，根室是短足擬石蟹的主要產地

⋯⋯

散步回來，果然如老闆娘所說的，餐桌上有當地產的酒「北之勝」、大比目魚生魚片、茶碗蒸和河豚湯。擺在中間的赫然就是短足擬石蟹。由於正值產卵期，體型瘦小，但還是有飽滿的肉。今後就是盛產期，因此每個人都分到一大隻。真的嗎？用剪刀剪下蟹腳，殼裡面滿滿都是白色蟹肉和浮著捲曲髓質的汁液。我小心地吸吮，深怕滴落。富饒之海的精靈在呻吟，在口中喧嘩。啜飲當地酒「北之勝」。我們只能不斷地讚嘆：「好吃，好吃。」

這間臨時入宿的旅館帶給我們的幸運，是無法從固形燃料煮的火鍋、冷掉的炸蝦、甜的醋拌涼菜、以卡拉ＯＫ作結的旅行中得到的，那是另一種旅行。「大嬸，惠比壽屋

真的很不錯。」我用同鄉的方言向章魚燒大嬸致謝。

野營也是套裝行程或團體旅遊無法體會到的另一種旅行。

# 烏鴉賊

這件事會發生是因為太小看馬毛的烏鴉了。馬毛是指種子島西邊的無人島——馬毛島，烏鴉則是這座島上的巨嘴鴉。

其實事前就有徵兆。我醒過來，望著天空發愣時，看到一隻烏鴉改變航道，朝這邊飛過來，目標是營火邊的食物。由於我們都在睡袋裡面，牠沒發現我們。我們大吼一聲，牠就逃走了。

當天早餐的菜單是煮雞腿肉塗梅肉沾醬油、吐司、雞肉湯放高麗菜絲加胡椒鹽調味而成的湯，以及梅乾醬油煮銀帶鯡煮。

島上有梅花鹿的亞種「馬毛鹿」棲息。我們為了幫助消化，決定走去觀賞。先把所有食物放進紙箱，緊緊蓋住，擺在營地四周生長的鐵樹根旁邊。依至今為止的經驗，在烏鴉很多的北海道和東北部，像這樣防範就夠了。然而，儘管數量不多（只看到三隻），我們根本沒想到牠馬毛的烏鴉卻相當機靈，趁我們不在時撬開箱子，把肉類洗劫一空，我們根本沒想到牠們早上會吃肉。後來聽說漁夫的便當也經常被牠們扒走。

馬毛島在一九八〇年之前還有人居住，現在已經是無人島。我們登陸的牛糞港建有堤防，島上到處都是廢棄房屋。亞熱帶島嶼總是有豐饒的大自然，鐵樹斜長著紅色果實，檳榔樹也很茂盛，月桃樹（種子島稱為「車輪」）隨處生長。這是薑科山薑屬的植物，據說島民會用來包丸子或飯糰。切開莖部，有濕氣的亞熱帶氣味撲鼻而來。我把月桃葉鋪在地上當墊子。到目前為止我用過各種各樣的墊子，例如茵陳蒿、庫頁蓼、芒草、野葛、杉樹葉，其中以月桃葉睡起來最舒服。

島上的防波堤有漁船靠過來整理魚網。Ａ的釣技不佳，安生號的船長看不過去，給了我們一隻魚。這種魚在島上稱為「鱒魚」。我們切成三片，用油煎來吃。魚刺很多，但爽口美味。這條魚的幫助很大，因為我們已經無肉可吃，麵條也被烏鴉偷走了，只好用麵粉做麵疙瘩或炸麵包之類的東西。我們還改變策略，做出以下酒菜為主的菜餚。白蘿蔔皮搓鹽、高麗菜絲搓鹽加醋煮一煮就是了。又採下島上的青香蕉，炒一下就可以吃。

直接把「菊水」的四階段加工、兩瓶綁在一起的種子島白酒注入杯中。瓶子好像雙頸吉他，很合我的胃口。安生號船長又拿白法螺給我們吃，很有嚼勁。加鹽煮的貝類是令人垂涎的珍品。

看來我們必須敬馬毛的烏鴉一杯，表示謝意，因為牠們帶給我們想方設法做野營料理的樂趣。

野營地是被茂盛的棕櫚樹和月桃樹包圍起來的高台。前面可以瞭望海洋，也看得到淡藍色的種子島本島。過夜的第一件工作是生火，從蒐集柴薪開始。木材是白色的，質地又細又輕。一般可以使用的是米櫧、紅楠、栓皮櫟等常綠樹，這種則酷似山毛櫸，應該很耐燒。

以較粗的樹幹為枕，平行擺放短平的木材。在表面上寫「一」字似地擠出軟管裝的點火劑，上面再輕輕加上類似免洗筷的樹枝。樣子就像海狸巢。從樹枝中的縫隙點火。依這種方式，只要一根火柴，就能確實升起營火。接下來就要依情況添加粗木材，等待火床穩定。

不出所料，火苗高高竄起，宛如爬蟲類伸長的舌頭，紅紅白白的。沙粒一般的星星在天穹閃爍，海面上也有西之表市的明亮燈火。棕櫚樹的葉影隨著首次照面的亞熱帶營火的火焰輕輕搖擺，似乎在祝福島上的夜晚。

隔天早上下雨了。有時是米糠似的綿綿細雨，有時則是辟哩叭啦的大雨滴。馬毛的烏鴉拿我們的糧食大快朵頤時，Ａ君和我正在西部的太平瀨漫步。這裡生長的植物不同，芒草、香榧像平原一樣連綿不絕。從紅楠群生的地方聽得見馬毛鹿尖銳的警戒聲「嗶──」。這種鹿的體型介於本州鹿和屋久鹿之間，通常是三尖角，一般認為身體屬於小

型。過了一會兒，兩隻鹿快跑出來。冬天的毛是暗灰色的，羊毛似的毛茸茸白尾巴很醒目。體型比想像中還大。牠們把屁股翹得高高的，從我們的視野晃過去。這天總共看到五隻。

眼看著這場雨是不會停了，我們決定去住看守小屋。雨中的營火和野營雖然也別有一番風味，但是小屋有爐子，用來生火是再好也不過的。我們把行李搬過來。雖然中午才剛過，我已經在啜飲小酒，描畫九重葛。海水洶湧，波濤露出白牙襲擊防波堤。海岸和天空都是一片灰濛濛的色調。

隔日早上放晴了，是暖呼呼的好天氣。雀鷹飛過紅楠樹林，繡眼鳥停在香蕉樹上，魚鷹乘著上升氣流翱翔。這就是享受到晴雨兩種樂趣的無人島之旅。

# 螢光墨魚

天空非常晴朗，難得沒有春霞。在關越快速道路上，從車窗望見榛名山明顯的稜線。

穿過關越隧道，依然沒有雲霞的藍天中聳立著白雪罩頂的南魚沼群峰、卷機山和八海山。

在石打離開快速道路，從三五三號公路換到四○五號公路，朝西行駛。越過魚沼丘陵，走上東頸城丘陵，悠閒地穿過有殘雪的山村。向陽的土堤上長著豬牙花、胡麻花等惹人憐愛的花朵。山毛櫸嫩芽的顏色鮮明。天空有成群的蒼鷹在翱翔。我們停車，用望遠鏡賞鷹。從上越市開上北陸快速道路，然後在親不知交流道下來採買食物。在巷內的「小柳魚店」買了明太魚。身長六十公分，眼球透明，十分新鮮，售價兩百日圓。好便宜啊。這次旅行的目標是富山，打算結交的野營之友是當季盛產的螢光墨魚和名酒「立山」，但不想趕行程，因此先在這裡住一晚。決定的野營地點是可以眺望日本海，位於笹川上游的露營場。由於日頭還很高，我和同行的Ｍ君先花了一段時間賞鳥。晴空開始出現閃耀的星星時，我們已經享用了營火料理中的鱈魚湯，度過美好的夜晚。

隔天早上十點抵達富山。ＪＲ富山車站附近有四間魚店，但消費生活協會的連鎖店也

不容錯過，因為裡面的鮮魚和蔬菜都很便宜。店裡擺著許多大如砲彈的竹筍。在市內觀光時，可以順便尋找新鮮的當地特產。

不過我們的目標是位於稍遠的郊外，大約三年前在大榮購物中心開張的魚店。這裡主要是賣當令的魚類，其中有不少是地方特產，而且價錢划算。我們在四間魚店中的「岡本」買下剛捕到的頂級螢光墨魚，售價一千兩百日圓。如果是東京也吃得到的生食用等級，半價就買得到了。這一天我們原本的計畫是在可以眺望富山灣的海邊野營，卻天不從人願。雖然沿著能登半島的海岸行駛，海邊卻盡是消波塊。這種景觀令人絕望，完全不適合野營。我們開上四一五號公路，抵達冰見。啊，只能順其自然了。我們路過「能浦魚店」，買下新鮮的小竹筴魚，在「湊酒店」買純米釀造的「立山」一級清酒。這下子材料都齊全了。我們轉進一六〇號公路，有點自暴自棄地沿著海岸北上。

這裡是浮在七尾灣內，位於能登島東部的勝尾崎草地。野生蘿蔔開著淡紫色的花，野燕麥長得很茂盛，是讓人心曠神怡的野營地。營火完美無暇，熊熊吐出火苗，能登灣中搖曳著捕墨魚的漁火。我們從密封袋取出螢光墨魚下酒，用「立山」乾杯。用酒和醬油各半混合的液體醃漬，就是一道現成的墨魚佳餚。酒清淡爽口，滑順地流過喉嚨。螢光墨魚在嘴裡彈跳，在舌間溶出日本海的滋味。我們將這道醃製物存放在冷藏箱中，當成以後兩天要仰賴的酒友。隔天下雨，我們躲進溫泉療養所。第四天放晴了。這場野營之旅的天氣戰績是三勝一敗。

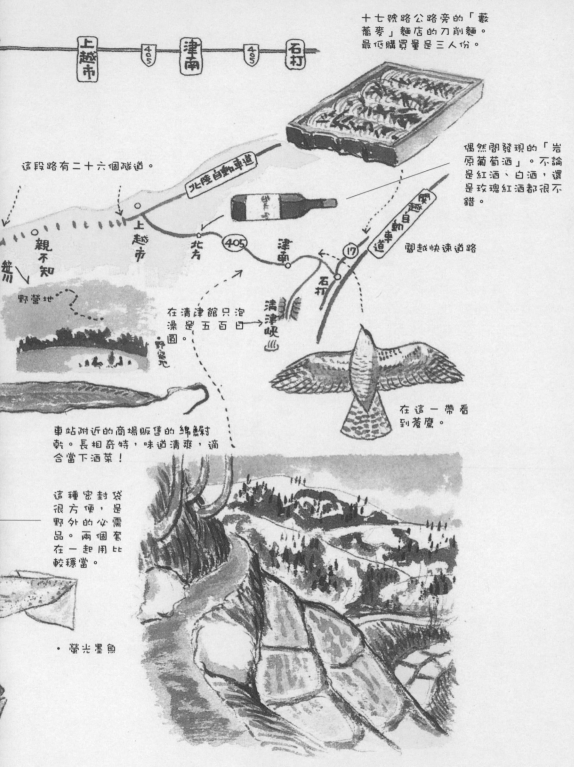

十七號路公路旁的「藪蕎麥」麵店的刀削麵。最低購買量是三人份。

偶然間發現的「岩原葡萄酒」。不論是紅酒、白酒，還是玫瑰紅酒都很不錯。

這段路有二十六個隧道。

北陸自動車道

上越市 ← 405 → 津南 ← 405 → 石村

親不知

姬川

野營地

在清津館只泡澡要五百日圓。

野宿地

清津峽♨

關越快速道路

在這一帶看到蒼鷹。

車站附近的商場販售的綿鮋魚乾。長相奇特，味道清爽，適合當下酒菜！

這種密封袋很方便，是野外的必需品。兩個套在一起用比較穩當。

· 螢光墨魚

這樣的風景連綿不絕。

114

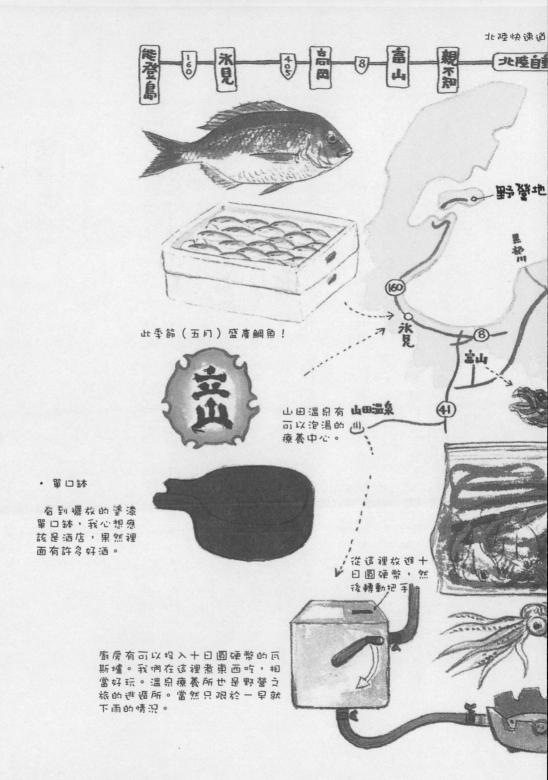

能登島　160　氷見　405　高岡　8　富山　親不知

野營地

黑部川

160

氷見

8

富山

41

山田溫泉

此季節（五月）盛產鯛魚！

山田溫泉有可以泡湯的療養中心。

・單口缽

看到擺放的塗漆單口缽，我心想應該是酒店，果然裡面有許多好酒。

從這裡放進十日圓硬幣，然後轉動把手

廚房有可以投入十日圓硬幣的瓦斯爐。我們在這裡煮東西吃，相當好玩。溫泉療養所也是野營之旅的逃遁所。當然只限於一早就下雨的情況。

# 躲避暴風

這天只有零下五十度，因為來自大陸的冷氣團在高空滯留，冰冷的強風呼嘯不停。浪濤非常洶湧。我們打算在岸邊野營。

我和M君從沼津沿著駿河灣行駛在一三六號公路上。我們打算在岸邊野營，眺望富士山，卻一直找不到適當的地點。

經過戶田村，我們決定改變行程，從土肥町入山，經過土肥山口，躲進狩野川支流的沼澤。只要進入這個小沼澤，就不用擔心強風。但是強風還是稍微影響了我們另一個計畫，也就是品嚐伊豆的新鮮海產。由於漁船沒有出海，漁會直銷中心的陳列架上完全不見魚類的蹤影。但我們並不氣餒，請超市的大嬸告訴我們魚店的位置，買到一條活生生的石鱸。

我們選擇的野營地是棚場山東面斜坡上的沼澤，從林中道路開進去沒多久就到了。

這是一片山葵田的遺址，有八疊榻榻米大，被石頭隔開，堆滿了落葉。四周繁生著葉子已掉落的鵝耳櫪，可以完全擋住強風。傾倒的樹木很多，而且相當乾燥，不愁沒有足夠的柴薪。不僅如此，石頭堆疊的方式正適合當爐灶。我們曾在各種地方野營，沒有一個

野菜不是只有遼東柯木的芽和蕨類

私房名菜上場了！

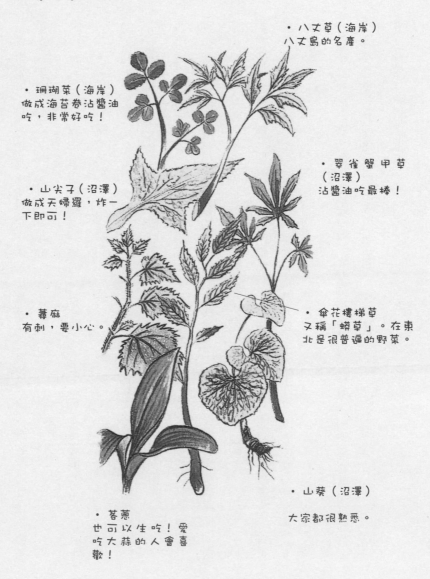

・八丈草（海岸）
八丈島的名產。

・珊瑚菜（海岸）
做成海苔卷沾醬油
吃，非常好吃！

・翠雀蟹甲草
（沼澤）
沾醬油吃最棒！

・山尖子（沼澤）
做成天婦羅，炸一
下即可！

・蕁麻
有刺，要小心。

・傘花樓梯草
又稱「蟒草」。在東
北是很普遍的野菜。

・山葵（沼澤）
大家都很熟悉。

・茖蔥
也可以生吃！愛
吃大蒜的人會喜
歡！

地方像這裡這麼完美，簡直就是野營的樂園。

這次野營的主角是裝在橄欖綠袋子中的小東西，也就是我歷經長年的時間精挑細選出來的野營武器。

首先是刮鱗刀。在古董店搜尋這個東西是很好玩的事。這把是德國製的，一百五十日圓。刮魚鱗的部分是圓形的，非常好用。

蔬菜削皮刀是在同一家店購買的，售價一百五十日圓，義大利製。型式雖然和一般市售品一樣，但主體是不鏽鋼，結構堅固，只是刀刃的角度不同，削皮時要和蔬菜平行。

在築地購買的銅製磨菜板一千日圓有找。有一副烏樟筷是喜宴的贈品。另一副筷子是用瑞典的白樺樹枝削成的。還有大型的鍍銀湯匙和叉子，以及可舀出湯料的漏杓。杓子也是一百五十日圓。另外還有野營鍋蓋夾、開罐器、開瓶器、小棕刷等。

我在河裡刮掉石鱸的魚驎，取出內臟，放在安穩的營火上烤。Ａ君在煮雞肉、竹筍和胡蘿蔔。料理做好之前，我們用醋味章魚腳串下酒。這種竹串相當好用，因此讓它加入我的武器陣容。

比起在一家店買齊所有的露營用具，用雙腳去蒐集每一樣東西的樂趣會多出許多倍。

石鱸經過營火的燒烤，皮呈現煙燻狀時，我們就像餓獸一樣大飽口福。風吹雲散的夜空中，綴滿了閃爍的星星。

・九重葛
紫茉莉科，又
名「南美紫茉
莉」。

・月桃
島上稱為「車輪」。

・魚鷹
在空中盤旋尋找獵物。
下水捕魚的高手。

相親相愛的灰雀夫妻。於
土肥再過去的地方畫的。

第二天在海邊野營

風又大又冷，雌藍磯鶇似
乎也冷得縮成一團，但營
火生好時，牠們好像很有
興趣，伸長背脊窺探，是
好奇心很強的小淘氣。沒
看到雄鳥。

# 永晝王國之旅

由於打算去北歐野營三個禮拜，出發之前被稿債逼得焦頭爛額。經過一陣忙亂，終於登上北歐航空的班機，一屁股栽進椅子。因為要繞過北極，這架 DC－10 飛機的逃生說明是針對極地研擬的，相當有趣，有一段說要在救生艇中唱歌，藉以提振士氣，好具體啊，讓人佩服。我們先用機內供應的威士忌酒 Queen Anne 乾杯。

釣客在出發前一臉得意地說，在北歐連英語也不通。

哎，反正我也不會說英語，沒什麼好怕的。

從斯德哥爾摩轉機到哥德堡之後，釣客的第一件工作是去領取為我們這趟旅行效力的富豪汽車。辦理這件事的手續，就算會說外語也不容易，從釣客在機場尋找租車事務所的背影就看得出來，他怕得要命。

正面的模樣。

• 斯德哥爾摩國內線的廁所。當然是男用的小便斗。

・喜鵲（Picapica）

九州佐賀的留鳥，非常罕見，這裡卻隨處可見。叫聲是「瞎—— 瞎——」。因為和烏鴉同類，聲音很吵雜。

順利領到車子，竟然是富豪的740estate，對花費很摳門的釣客在後座算錢。司機是喜歡開車的編輯男，我則在副駕駛座指揮方向。

首先要開到哥德堡市內，當然我們都看不懂瑞典文的標識。就算能勉強依字母拼音，各人的發音也不一樣。A的頭上有一個圓圈，O的頭上有兩點。方向盤在左側的右側通行也讓司機慌亂不已。啊，啊，我們都一個頭兩個大。先找到國道三〇六再說，整車的人都好像在念佛一樣拚命念著「E6、E6」。

我們在哥德堡找市場採買食物，因為預做準備的釣客把預算抓得很緊，我們才剛經歷十幾個小時的漫長旅程，就要開始野營，真是敗給他了。在成田機

場時，光是聽到要付機場使用費（一千日圓），他就臉色鐵青，讓我們也不敢問他到底這趟旅行的總預算是多少。

當地的市場好像超市的食品賣場，整理得非常乾淨。買東西必須先領取號碼牌，編輯男馬上就注意到這一點，給我們打了一支強心針。

就像有疙就會有除疙劑，出門旅行會發生意外狀況也是在所難免，而且第一個狀況很快就來了。

在瑞典說到露營用品，就會讓人想到 "Primus" 這個品牌，它是這個領域的鼻祖。我們本來打算在總店買新型的燃燒器和其他東西，沒想到大錯特錯，那裡沒有賣。不只是燃燒器，也沒有高壓鋼瓶，釣客只好忍痛買下唯一在賣的露營瓦斯鋼瓶和燃燒器組。

在市場和運動用品店買好東西時，就有第二個大狀況等著我們。

就算語言不通，也看不懂瑞典文，看到車子的雨刷上夾著一張紙，也知道那是違規停車的罰單，我們張望四周，有一個面相兇狠的大嬸在檢查車牌號碼。天啊！真的是違規停車。開車的人卻突然用英語大叫：「我們今天才抵達這裡，什麼都不知道，請原諒我們。」對方好像聽懂了，放我們一馬。這個司機挺牢靠的。

我們鬆了一口氣，離開哥德堡，駛向五十公里外的露營場。抵達後，用橄欖油把燻鯡魚、培根和洋蔥炒一炒當晚餐，喝了一些野火雞威士忌，就早早鑽進睡袋。

• 蠣鷸
Haematopus ostralegus

英文名稱是 "Oystercatcher"，意思
是「食蠣者」。會用又長又硬的喙
撬開雙殼類，吃裡面的肉，圖鑑中
的瑞典文是 "STRANDSKATA"。

這些傢伙總是一大早就開始
吵鬧。多虧了牠們，我們都
起得很早。

這裡是 NORUM 露營
場。早上五點起床，但因為
時差的關係，昨天下午五點
就入睡了。

海邊就是草地，西洋蒲
公英、酸模、三葉草長得很
茂盛，不需要鋪地墊。半夜
恍惚醒過來，發現眼前是一
片白霧，才半夜十二點，天
空就被朝霞染上顏色。沒有
朝露滴落，睡醒時感覺很舒
暢，但說是這麼說，生理時
鐘應該還是很紊亂。

蠣鷸在海面上一邊飛行
一邊吵嚷不休。這種鳥類也
會在冬季飛來日本，我卻是

第一次看到牠們。

第三個狀況發生了。這一個的衝擊力很強，也對日後造成影響。

問題癥結是酒。負責張羅酒的人是我。我在安哥拉治的免稅店買了三瓶一公升裝的野火雞威士忌，但是野營的第二晚就喝完了一瓶。

我之前和兩名旅伴喝過幾次酒，自以為很了解他們的酒量……釣客很會喝，但是很快就醉倒了，編輯男習慣喝釀造酒，對蒸餾酒應該不太在行，因此以一星期喝一瓶推算，總共買了三瓶，而且是酒精成分高達五十點五度的烈酒，就算不是很充裕，也應該夠了。

但萬萬沒有想到，我們才兩個晚上就喝了一公升……以後可怎麼辦呢？

我們在途中的露營場提早用午餐，吃得很簡單，就是麵包、牛奶、香腸罐頭、醃櫛瓜。我們一邊聽著五○年代的傑作，一邊輕快地行駛在二二號公路上，十一點就進入挪威了。沒有檢查站，順利地越過邊境。

在靠近國界的小餐館，我竟然買到心儀的鄉村西部歌曲錄音帶。

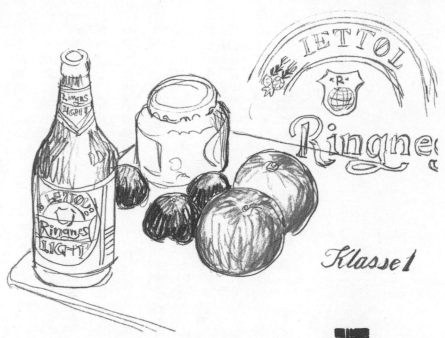

Klasse 1

OSMUND ESPEDAL
HUSEBY · LIER
BITTERFRIE NORSKE AGURKER

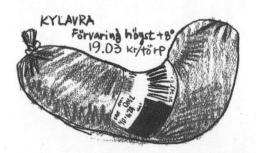

KYLAVRA
Förvaring högst +8°
19.03 kr/tärP

有這種標誌的櫛
瓜可以直接拿來
啃，適合搭配野
火雞酒。GOOD!

接近奧斯陸時，路上突然冒出一座收費站，我們這才發覺身上沒有挪威幣，啊，旅途中的第四個狀況發生了。然而，開車男照例大聲叫著：「我們剛從瑞典過來，沒有機會換錢。」安然過關，再度化險為夷。這個人真行。

奧斯陸是挪威的首都，也是高樓大廈林立的大城市，道路有很多是單行道，很難搞清楚。我們不斷地右轉，不知道怎麼繞回原路。時差還沒調好，酒沒有喝夠，錢也帶得不夠，整個腦子亂七八糟。都市太討厭了，我們一邊叫一邊開往露營場。

我們在奧斯陸郊外的BOGSTAD大露營場野營，要先去服務處辦手續。沒有露營車，人數三名。簡單的英語就足以溝通。「野營」很難說，也不好解釋，只好用tent（帳篷）交代。在表格上填好國籍、車號等資料，手續就辦好了。此後我就專門辦理露營手續，費用則由釣客心不甘情不願地掏出來。

北歐的旅行資訊非常少，更不用說野營性質的旅遊，幾乎都要自行摸索。我們計畫沿著地圖上標記的露營場，以最北端的北角為目標，從挪威北上，回程則在瑞典南下。旅程進入第三天了，我們才剛掠過斯堪地那維亞半島的南端。落葉樹長得很繁盛，植物層中也有與日本相似的種類。

ENGENSTRANDA露營場的風光明媚，飲水處附近有峨參生長。這是我在知床認識的野菜，可以做成好吃的涼拌菜。

大概是厭倦了計算花費，釣客忽然給大家露了一手在當地野營的技巧。首先要安定頸部（亦即預防失溫），然後用多餘的衣物溫暖足部。膝蓋會冷，因此要犧牲上半身，用毛衣等衣服包裹，保護膝蓋。脖子下面要加圍兜，因為流口水會冷。頭上要用頭巾覆蓋，才能避免失溫。諸如此類。雖然很有道理，可是後來發現他之所以要採取這些措施是因為他的裝備全是便宜貨。竟然用圍兜，真是輸給他了。

野營之旅的餐食幾乎都是自己煮的，先去超市採買，然後在露營場料理。在異國選購食物是很有趣的事，超市的系統哪裡都一樣。魚大多是北大西洋鮭，燻製品的售價也不高。要買就買最便宜的，釣客當然把荷包捏得很緊。新鮮蔬菜方面，蕃茄、小黃瓜、高麗菜都清脆好吃。橄欖油十分爽口，最適合炒菜，煎過培根後的油也依然清澈。對吃食不會膩是旅行的重要條件。

挪威是峽灣深入內陸的地形，因此有許多海鳥在空中飛翔。紅嘴鷗在冬天改變羽毛的顏色後會飛到日本，在這個季節還披著黑色頭巾。我之前一直很想看看這種紅頭鷗，牠們卻是露營場的小偷，一直發出呱呱的吵雜聲，和日本的烏鴉一樣。至於當地的烏鴉，則是稱為「寒鴉」的種類，或許是被紅嘴鷗的聲勢給鎮住了，威力有點不足。

我們避開大幹道 E6，輕鬆地在二五五號公路上行駛，抵達 DALSETAER。這裡的湖邊景色美不勝收。樺樹林長得不高，畫眉科的黃鶲啁啾叫著。當然我當時並不知道鳥名，

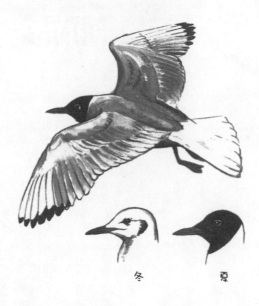

• 紅嘴鷗 Skrattmas

長相很可愛，聲音卻很吵
雜。跟烏鴉一樣會要心機
偷食物，不是好東西。

冬　　夏

而是先畫素描，以後才翻查圖鑑。我曾想在
當地購買圖鑑，卻一直找不到，而且書籍比
想像中還貴，大吃一驚。

越過 DOMBAS 的山峰，風景頓時大變。
原有的綠景全部消失，眼前是一片荒涼的凍
原景象，到處殘留著綿絮般的殘雪，也有陡
峭的岩壁小山峰。車子像罌粟籽似地在原野
上刻畫的細溝中奔馳。

我在 DOVREGUBBENS HAII 的特產店
買下馴鹿毛皮，打算用來當地墊，價格是
三百六十克朗，大約七千日圓。運動用品店
的地墊要賣一萬日圓以上，因此算是很便宜
的。

在 MAGALAUPET 的露營場，前面提到
的衝擊出現效應了。第二瓶野火雞威士忌在
當晚就喝得精光。才野營四天，我們的肝臟

招牌上寫著" KUNGSTORGET FISK "的「魚店」。這是煙燻青花魚，在哥德堡市場買的。

橄欖油漬沙丁魚是野火雞酒的好搭檔，這種搭檔會加快喝酒的速度。

就過濾了兩公升的烈酒。兩公升哪，可惡，可是這個地點真的太美了。融雪化成的河水淙淙流過野營地，河邊還長著灰葉稠李。

「用玉米捲餅配蕃茄煮沙丁魚罐頭和洋蔥末」的晚餐結束時，管理員英瑪·費特塞梅斯來探望我們。藉著簡單的會話，我們學會了「可法拉沙／How are you?」等挪威話。我們不得不含淚請他喝野火雞。

馴鹿皮地墊舒服得沒話說。清晨，我在睡袋中發呆時，發現一隻母羊帶著小羊直對著我看。對了，河邊有羊蹄的痕跡，看來我的睡床堵住了牠們喝水的路。我說了一聲「早安」，母羊就好像在趕小羊似的，匆匆忙忙地走向河的上游。

天氣變得有點怪異，因此我們儘快用完以麵包、咖啡、醃小黃瓜、香腸構成的早餐，繼續向北邊出發。

在天氣方面，我們算是很幸運的。在斯堪地那維亞，五月底到六月中旬是氣候最穩定的時期。想像一下鄂霍次克高

氣壓擴展時的初夏北海道，就可以大致了解。

可是天氣不會一直保持晴朗，因此旅程進入第五天時，濕氣來了。前幾天始終豔陽高照的天空變得陰陰沉沉的，雲層低垂。然而，這場雨把岩壁裸露的山嶺和泛紅褐色的凍原景觀襯托得更加出色。

編輯男在做菜方面很有一套，釣客也發揮了精湛的本領，在下我只有偷懶的工夫，偷懶的料理卻大受好評。野營鍋留著煮鹽漬緋魚的湯汁，旁邊又有新鮮的高麗菜，激發我的靈感。

把剩下的湯汁煮沸，一片高麗菜撕碎，丟進去燙一下就可以吃，這是高麗菜涮涮鍋，味道不錯。高麗菜略帶鹽味，口感柔韌清脆，沾點橄欖油、醋、醬油調成的醬汁也不錯，高麗菜一下子就吃得精光。

FISKVMFOSS 的露營場就在水壩湖的旁邊。雖說是水壩，卻和日本的不一樣，感覺比較像有水門的攔河壩。雨越下越大，我們搭起編輯男帶來的防水布。

這裡四面通風，很舒服。在這個露營場，花五克朗（約一百三十五日圓）就可以洗五分鐘的熱水澡。還有電視間，不收費。

晚上，隔壁的德國大叔來看我們在雨中是否安然無恙。如果是睡帳篷，就不可能像這樣交流，但睡得正沉時聽到有人說話，真的會嚇一跳。大叔隔天一早就開著賓士露營

車走了。

我們抵達從奧斯陸出發以來的最大城市特隆赫姆（TRONDHEIM），看到釣具店，馬上進去瞧瞧。這是西式毛鉤釣的專門店，店名是〝NOR SPORT〞。櫥窗擺設中有一個舊誘餌放在畫框裡面，這種美感相當出色。

還有一家運動用品店，釣具樓面擺著巨大的梭魚頭和魚線筒。雖然是標本，卻是我第一次看到這種魚，立刻開始描畫。張開的上顎裡頭有好幾排逆向的小牙齒，獵物一旦被咬到，應該就沒機會脫身了。透過商店前面的七葉樹梢，看到雨勢變小的白色天空。

米其林輪胎公司首創為餐廳評定星級，在指南書發表評論的做法，露營場也依照同樣的方式在看板上標示。起初我們以為上面的星號是設計的一部分，後來才發現不是。露營場指南（免費）中有露營場的一覽表，有的全無星號，有的則達到三星。無星號的地方還是設有廁所，乾淨得令人咋舌。如果是三星，則有供身障者使用的廁所，以及洗衣機、乾衣機、熱水蓮蓬頭、電視、廚房等設備，非常齊全。

時差終於調整過來，編輯男也習慣了左邊方向盤和靠右行駛，富豪汽車跑得很順暢，我也很熟悉露營場的使用手續和帶路。釣客換算金額的速度快得嚇人，尤其是自助式加油的方式和油費都摸得一清二楚，因此荷包捏得更緊了。

自己烹煮的優點是東西吃不膩。當然我們也想在餐廳等地方嚐嚐異國料理，但是花

心思使用當地採購的食物和調味料也是一種樂趣，而在花費上，也讓釣客心花怒放。因此我們在超市一發現韓國製的速食麵，就買下來當午餐。泡好的麵條加一些罐頭貽貝肉，好吃極了。我們在E6公路的路邊，像羊一樣一直叫著：「好耶，好耶。」

六月一日，終於進入北極圈。一早就是細雨綿綿的陰鬱天氣，雲層很低，視線不佳。有的凹洞都有水溢出，有的形成水窪，有的匯整起來，四處流竄。眼前的景象有如源源流區。或許根本就沒有指向北極圈的標示，我們在視線不佳的情況下，東張西望還是無法找到。

本來希望在此次的野營旅行中拜訪薩米族（拉普蘭的遊牧民族），從他們那裡吸收一些野外知識。可是要在遼闊的凍原碰到遊牧的人是不可能的，何況我們只是在高速公路上開車。薩米人應該是待在凍原上零零星星的屋子裡，準備遷徙過冬。

越過北極圈時，我們看到一個獸皮帳篷，心想薩米人可能就在裡面，決定過去看看。

一個胖女人正在用斧頭劈柴，四周有稀疏的樺樹，有許多冬芽萌生但沒有葉子的樹枝上，正晾著馴鹿的顎骨。我們先打聲招呼：「早安」。女人抱著柴薪，用手勢邀請我們進帳篷，我心想：「達成願望了」，跟著她走進去。

帳篷裡面很溫暖，支柱是樺木組成的，地上鋪著厚厚一層小樹枝，中間有火床穩定的營火冒著焰火和煙。煙從帳篷頂端排到外面，中途穿過一根支柱，燻烤著一塊剖開的

小木屋，位於薩米人的帳篷附近。

北大西洋鮭。我坐下的地方正對著營火主人，他側身躺著，巨大的肥胖軀體有如海象。

海象大叔的名字是安德斯・約翰翁瑪，他的妻子正在以巧妙的刀法做衣物架。不是像我們削鉛筆那樣往前推，而是用手心握著刀刃往身體的方向割。

經過 NARVIK，沿著九八號公路一直往前走。

在 ABISKO 國立公園附近，我們首次看到馴鹿。

那是一共八隻的小鹿群。有兩隻三尖角的公鹿，三隻兩尖角的公鹿，其他是母鹿。不對，馴鹿是鹿類中唯一母鹿也長角的。那麼哪些是母的呢？

仔細一看，有角的鹿體型壯碩，嘩啦啦地踩在濕地上，吃著水生植物。嘴角上下碰撞時會發出啪卡帕卡的聲音。

一直喝得很省的最後一瓶野火雞酒，終於在 KAUTOKEINO 喝光了，好淒涼啊。

在北歐買酒只能去政府認可的商店（稱為「賓摩諾波雷特」，既難念又難記）。我的感官對有酒的地方特別敏銳，卻一直沒看到它的蹤跡，不僅如此，據說售價也很貴。最後一滴酒落下時，似乎可以聽見釣客將錢包扣緊的聲音。

雖然車站小店和超市也賣啤酒，但酒精含量幾乎都很低，喝起來實在很沒勁。我們萬不得已，只好用低酒精成分的北極啤酒乾杯。嗜好啤酒的編輯男似乎很開心。

氣溫低，濕度也不高，我們不大會流汗，不必換衣服的生活相當愜意。但是腳還是會覺得濕濕黏黏的，因此我們在 KARASJOK 露營場洗了襪子和內褲。還削了一些白樺樹枝，悠閒地排遣時間。換洗衣物晾在樹枝上，樹梢有極北柳鶯在啼叫。

雖然太陽每天都沒有沉下，我們還是逐漸掌

握到一天的節奏。也因為有了充足的睡眠，通常會在黎明時分醒來一次。此時的天色很美，可以望見宛如印象派畫風的鮮藍與粉紅搭配、有透明感的天空。一連多日野營都沒有看到星星，感覺怪怪的。

第二次醒來時，就會聞到咖啡的芳香，那是釣客一早起來為我們煮的。此時的天空顯得更藍，更加廣大無垠。接著天色又會轉為深藍，與大地交界之處出現漸層的柔白色，到了這個時候，就會有閃亮的太陽陪伴我們一整天。

正迷迷糊糊地窩在睡袋中時，聽到釣客的聲音。此刻是在 KARASJOK 露營場，由於接近北緯七十度，雖說與北海道的初夏相似，還是相當冷。從睡袋探頭一看，釣客前面坐著一個十七、八歲的女孩。聽說她是從 TOROMSO 來的，明天要去 NORDKAPP。

我回想起來，傍晚在削白樺樹枝做防水布用的木釘時，這個女孩曾散步經過。或許是在北極圈長大的關係，一點都不畏寒冷。她在我的筆記本上寫下名字 BIATE NLSEN，發音是「碧歐塔・尼爾賢」。我們用簡單的字句交談，但或許是冷了起來，她不久就離開了。

我們前往 KARASJOK 小鎮，這裡是遊牧民族薩米族的大本營。但由於當天是六月四日聖靈降臨節後的第一個星期一（節日），街上冷冷清清的，只偶爾瞥見穿著美麗民族服裝（對他們來說是盛裝）的薩米人，加油站和超市也都沒有營業。

136

在 KAVTOKEINO 的露營場看到的木製雪橇。

米捲餅和味噌醃炒大蒜。小瓶啤酒，下酒菜是水煮燻製青花魚、玉事事。傍晚喝了早先在露營場商店買到的醋漬鯡魚做三明治吃，然後在草地上無所為汽油所剩不多，哪裡都去不了。中午用我們無可奈何，只好返回露營場，因

SOLFUGLE 號上的風景。

我們沿著 E6 繼續北上，望著右側的 PORSANGER 海灣，往歐洲最北端的 NORDKAPP 前進。碧空如洗，北極海則是一片水藍色。斷崖峭壁在海上聳立，有瀑布像白色的絲棉從山壁傾洩下來。我們欣賞著風景，來到 KAFJORD 的渡輪站。

渡船中間有張桌子，讓我可以整理筆記、潤飾素描，沒多久就抵達了 MAGEROYA 島的 HONNINGSVAG。我們在港口附近的免稅店買了青蘋果，富豪汽車繼續開往島的北部。

自然生活家 08

種籽節氣飲食研究室◎著　定價 3 5 0 元

晨星出版
Morning Star

# 台灣 好 野菜

## 二十四節氣田邊食

循二十四節氣，娓娓道出86種
台灣好野菜的在野故事。

48道結合台灣野菜和當季食材的創意料理

無論煎煮炒炸、涼拌、漬物或甜點，
皆是適合全家品嘗的在地好野味哦！

【台灣好野菜：二十四節氣田邊食】野菜料理&新書分享會

歡迎大家蒞臨，一起品嘗當季野菜鮮滋味！

第一場

分享時間：11.15（五）PM19:30～21:00

分享地點：誠品書店新板店 3F Handmade Studio

第二場

分享時間：11.23（六）PM15:00～16:30

分享地點：誠品書店新竹巨城店

# 下課後的昆蟲觀察課
## Nature Observation

**LESSON1 如何安排一堂昆蟲觀察課？**

從出發前的行程規劃、該準備哪些合適裝備、自然觀察時該如何記錄、循序漸進地告訴您如何自行規畫一堂觀察課程。

**LESSON 2 野外觀察注意事項**

提醒您往野外從事各種追尋蟲跡過程時、對於環境應注意事項，並教您如何避免誤觸有毒昆蟲及會對皮膚造成傷害的植物。

**LESSON 3 昆蟲觀察超有趣**

作者不藏私分享多年野外探索經驗及技巧，教您如何藉由植物、食痕、排遺等線索找到昆蟲的身影，並告訴您在不同環境中，各自能觀察到哪些種類的昆蟲。

**LESSON 4 野外自然教室上課！**

精選14條最佳昆蟲觀察路線，分北、中、南、東部四大區域，引導您透過野外觀察，體會自然萬物奧妙的生命歷程，培養出對環境變化的敏銳觀察力。

定價 350元

廖智安◎著

道路是悠緩的下坡路，兩邊還有殘雪，凹陷處積水，呈現藍綠色。我在心裡想著，這幅風景似乎似曾相識，接著才想到，很像磐梯山的五色沼。斜坡上有分散的馴鹿群。

我們中途在海邊吃午餐，然後打起水漂。我特地從日本帶來長良川的扁平石頭，因為朋友Ｋ君是「日本水漂協會」的會長（底下只有一名會員），拜託我一定要在北極海打水漂。要是先練習就好了，我一下子就扔出去，石頭沒有彈跳，就噗通一聲沉下去。沒辦法，只好撿起腳邊的石頭，再扔一次。砰、砰，跳了兩下。

終於要在北歐的最北端野營了。最北端的山岬位於北緯七十一度十分二十一秒，從那裡往南走大約十公里，就是NORDKAPP露營場。很遺憾，我們沒有踏上最北端的土地，因為山岬有一棟類似觀光博物館的建築物，一位金髮小姐在門口收費，不放過任何人，而三個人的費用是一筆不小的金額。這種弄個特產店似的地方收錢的做法，不論是哪個國家的觀光地區，都令人無法苟同，因此我們決定不進去。這是感覺的問題，與釣客的錢包無關，我們寧可把這筆錢省下來喝酒。

野營之旅進入第十天。風非常強，從側邊吹過來。我捏著五克朗硬幣，走向露營場的淋浴間，這是我此趟旅行第一次洗澡。

編輯男每次都會去沖澡，因此摸熟了各種淋浴間的使用法。我卻是第一次，完全搞不清楚狀況，連為什麼投進硬幣就會有熱水流出的道理都無法理解。

無論如何，我先脫光衣服，把硬幣放進投幣孔似的地方，突然就有水噴出來。我急忙轉動噴嘴，調整水溫，沒想到多花了一點時間，自動給水只持續三分鐘，一下子就結束了。我用最後滴落的一點點熱水沖掉身上殘留的肥皂，然後又在強風的吹襲下，跑回野營地。

氣溫五度。風實在太強了，我們用防水布擋風。歐洲金鴴正在野營地旁邊的水池裡覓食，我茫然地看著牠，深刻地感覺到，我們竟然從大老遠跑來這裡。

凍原的台地上只有一條快速道路，好像畫出來的直線，其他什麼都沒有。鋪路的材料含有硅石，因此會在陽光下閃亮。

起伏的地形在道路兩邊伸展，上面長著一團團苔蘚或地衣，底下是由枯死的泥炭蘚或土馬騌在凍土上堆積而成的泥炭層。

環境如此嚴酷，卻仍然有人的蹤跡。譬如用苔蘚或地衣裝飾的小屋、用粗木頭搭造的小船、吊掛著馴鹿皮的特產店。裡頭幾乎都沒有人，但停車下來觀看時，就會有薩米人出現，不知道從哪兒冒出來的，他們似乎很害羞，沉默寡言。雖然完全無法溝通，他們還是給我們看掛在腰上的刀子，賣給我們馴鹿骨做的裁紙刀、鞋子、娃娃等物品。這些東西比我們在城市買的特產便宜很多，樣式也很樸實，非常漂亮。

野營之旅開始沒多久，我們就把三瓶一公升裝的野火雞酒喝光，只能將就喝著葡萄

· 歐洲金斿鳥

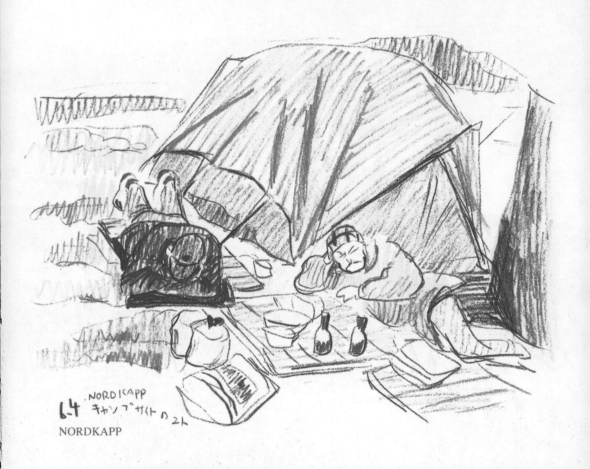

NORDKAPP
キャンプサイトの2人
NORDKAPP

兩個人在露營地。
無所事事的懶人。

· 啤酒蓋
每一種口味都清爽好喝。

酒和低酒精成分的啤酒。這是因為挪威只能在規定的地方買酒，超市只賣低酒精成分的

啤酒或葡萄酒。雖然我這個酒鬼一直在用鼻子嗅著，卻一直沒聞到酒館的氣味。不過，

窮則變，變則通，總有門路可循。不經意地經過一個街角時，終於發現一家酒館。

招牌上寫著"VINMONOPOLET"。進去一看，與日本的酒館大異其趣。室內寬闊，

牆上的玻璃櫃有排列整齊的葡萄酒等酒類。兼具倉庫隔牆與收銀處的櫃檯內，有位初老

外貌的紳士在賣酒。先來喝點北歐的名酒 Akevitt。我在定價表的小冊子中看到這個酒名，

價錢是二百一十五～三百二十七克朗。完全沒理會猶豫不決的釣客，在酒方面，沒有他

插手的餘地。我們跟那位紳士點了最不甜的，終於能夠把睽違已久的琥珀色液體拿在手

上。

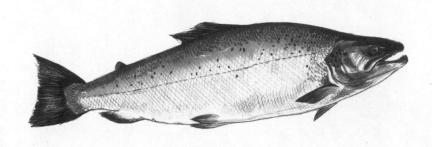

• 北大西洋鮭
LAXFISKAR（Salmo Salar）

但快樂時光轉瞬即逝。這間酒館是國營的，採週休二日制，五點一到就得關門。此行多次到好不容易找到酒館卻關著鐵門的苦頭，還曾經傷心得掉下眼淚。

據釣客說，流經 ALTA 的 ALTA 河是北大西洋鮭的有名釣場，但是釣魚券的價格並不便宜，所以我們決定只欣賞河水，不釣魚。哎。

我們決定避開那條河旁邊的九三號公路，改走山路。分歧點有一個告示牌，上面寫著一些字，當然我們不可能看得懂。

悠緩的上坡路持續了一陣子，前面的道路覆蓋著雪，雪上有車輛留下的轍痕。「有不祥的預感」，我們嘴裡這麼說著，還是繼續往前開。只要穿過短短五公尺的雪地，應該就會來到露出路面的地方。可是，輪胎一駛上雪地，就深陷進去。

144

這時我有種「啊，終於出漏子了」的奇怪感覺。

拿出相關的書來看，上面寫著，凍原又稱為「永久凍土」，地表或地表底下整年都是凍結的，唯有夏季的短暫時期可以看見十幾公分厚的土壤。

我們富豪車的右邊前輪和後輪在雪上，左前輪則陷在凍土裡。上述的書中文字讓人覺得，凍土上方十幾公分的普通土壤會在夏天露出來，實際上卻不然。地面乍看之下是乾燥的土壤，其實是溶化之後再度凍結，好像果凍的泥土。因此輪胎轉動時，土壤會在摩擦中溶解，使輪子陷得更深。而且凍土會像冰一樣破裂，呈不規則狀，道路的路肩特別明顯，但是再仔細觀察，就發現原來整條路都是這種情況。

我們從輪胎下面挖出凍結的泥土，好冰冷。在尚未溶解的路肩跳一跳，凍土就噗嚕嚕地搖晃，表示隨時都有可能變成鬆軟的地面。

我在國境買到的老鄉村歌曲從富豪車窗流洩而出。歌手是艾迪‧阿諾（譯注：

Eddy Arnold，一九一八～二〇〇八，美國鄉村歌手，生於田納西州，表演生涯長達六十年），外號是「田納西的太陽」。

我送你一大束玫瑰花／每一朵都代表你令我心碎的時刻／你我之間的愛之門關閉／眼淚於我們分手之際如花瓣般墜落……

歌詞很憂傷，田納西的太陽卻用二拍子歡快地唱著。我們不能杵在那裡聽歌。沒有攜帶鏟子，只能用野營鍋或盤子把雪挖出來，然後裝沙子過來填補，像小家鼠一樣勤勞。

雖然耳邊響著悠閒的鄉村音樂，我們卻在拚命動腦筋。不論是在下面墊石頭還是塞小樹枝，輪胎還是在雪上空轉，在凍土中越陷越深。車身很重，以我們的人數，不可能抬得動。幸好是永晝，不用擔心天色變暗。輪胎把樹枝卡進去時，我們急忙準備推車子，車子還是動也不動。

正想著得在輪胎下面塞進更多沙子或樹枝時，我的腦中忽然出現用千斤頂這個基本方法。很簡單的點子，卻不見得想得出來。把千斤頂放在平坦的石頭上固定，然後抬起車身，輪胎下方塞進大量的止滑物。順利脫困了。我們迴轉，駛向 ALTA 的露營場。

經過之前的分歧點，我們在告示牌前面停下，不禁想像，上面寫的應該是：「前面

146

路肩脆弱，只限四輪傳動車通行」，不管了，就當成揮汗之旅最精采的插曲吧。

六月十六日，再度越過國境，進入瑞典。這邊只有沒人的建築物，找不到適合的地方，只好在快速道路邊吃午餐。我們迅速用麵包、炸魚絞肉、蘋果、果汁等東西裹腹。

好不容易才學會賣酒處怎麼說，現在又要變成 SYSTEMBOLAGET 了，這個名稱也相當難記。我還在為買不到酒憂心忡忡。

國境真的很不可思議。我們最早是在前往奧斯陸時穿越，只是穿過地圖上稱為國境的線，感覺到的氣氛就不一樣了。

瑞典房子簡直就像玩具。井井有條的草坪院子，飾物一般漆得很漂亮的住家。一進入挪威，房子就變得有點老舊，庭院也沒那麼整齊，也就是說生活味變得比較濃厚。

在挪威行駛了一會兒，才逐漸習慣眼前的風景。而繼續開沒多久，就又經過芬蘭，同樣有明顯不同的感覺。風景變得比較暗淡，讓人不禁感到哀傷。總覺得和日本的北國很像。

我們又進入挪威，然後最後一次在此行中穿越國境，再度進入瑞典。先前可以說比較陽剛的粗獷峽灣，以及高低起伏的極北大地又出現了巨大的轉變。

凍原大地是平坦的，針葉樹跟鉛筆一樣尖，林地散布著大塊花崗岩，湖水如鏡子般

映照著藍天，簡直就是風景明信片裡面的世界。但是日復一日的明信片景緻，也會讓人奢侈地感到厭膩。

旅行將近半個月，與其說是習慣了這個地方，不如說是幾分之一的身體已經融入了斯堪地那維亞半島。連那麼難到手的酒，我也可以用鼻子嗅出來了。一進入市區，我就不經意地發現賣酒的地方，好高興。要找到目標中的 Heaven Hill 和 Four Roses，簡直就是易如反掌。我們搖身變為心滿意足的旅行者。

旅程進入最後階段。我們隔了十六天，終於在首都斯德哥爾摩找了一個有屋頂的地方過夜。由於手頭依然不寬裕，我們住的是有三張床的小房間，對喜好野營的人來說，實在擠得難受，但是街上有久違的酒館在招引我們，多大的苦都可以抵銷，心情也舒坦了起來。

街上的酒館是旅行的句點。我們在哥德堡的酒館最後一次乾杯後，釣客就說，你們盡量喝吧，把錢放在桌上，走出店門。一擺脫掌櫃的角色，他就急著去採買他最心動的特產——羽毛被。

我喝了好多波本威士忌，編輯男則大灌啤酒，釣客也買到了特產羽毛被。三人各取所需，滿足地結束永晝國度之旅。

148

# 肯塔基的藍月

一隻鳥在老舊的磚造酒倉上空翱翔。拿出望遠鏡一看，老鷹美妙的身影飛進了視野。帆船的風帆似地，隨著上升氣流用尾羽掌舵，畫出巨大的圓圈。陽光穿透乘風的羽毛，發出暗灰色的光芒。頭部像火雞一般露出紅色肌膚，足部也是同樣的色調。

這是紅頭美洲鷲。

沒想到會看到這種鳥，我決定停下來觀賞。雖然是路邊，但幸好旁邊就是波本威士忌的酒廠，幾乎沒有車輛通行。氣候有點潮濕，足以讓人

・Jim Beam（波本威士忌品牌）的釀造廠
後面是紅磚

Jim Beam 的倉庫

出汗，但四周有枝葉繁茂的高大鮮紅櫟，讓人置身於涼爽的空氣中。

沒想到會看到這種鳥的原因是，那時以為紅頭美洲鷲只在有紅褐色岩山聳立的西部出沒。這裡可是落葉樹長得很茂盛的肯塔基天空，卻瞥見了這種鳥。

我最早是在老電影《麥肯納淘金記》（一九六九）中看到這種鳥。因為是西部片，才會誤以為場景所在就是牠們的棲息地。荷西‧費里西安諾（譯注：Jose Feliciano，一九四五～，波多黎各歌手）的歌曲錄影帶中，背後也有紅頭美洲鷲在一望無際的青空中飛翔。那首歌翻來覆去只有一句歌詞，就是紅頭美洲鷲的英文名字。

至少隔了二十年的歲月，我才親眼見到紅頭美洲鷲，也就油然升起或多或少的感慨。

在 Ole Taylor 釀造廠抬頭時看到的翱翔天空的大鳥。頭部是紅色的，我心想該不會是紅頭美洲鷲吧，果然沒錯。

在美國旅行經常會有意想不到的遭遇，這些遭遇是使回憶更加濃郁的調味料。尤其是我非常喜歡鄉村音樂，在中南部的肯塔基鄉下旅行時，感覺格外舒暢。

當時從一五〇號公路下來的砂石路旁邊，有一間孤零零的商店。這家店也為我的旅行記憶增添了新頁。

這家店看起來有點不太穩當，我會走進去卻是因為看到厚厚的鐵絲玻璃窗上有彈擊的痕跡。這種店稱為酒館，總是蓋在國道或鄉下道路的旁邊，因此也稱為「路邊酒館（roadside tavern）」。

我在已被金邊菊和美洲商陸入侵的空地上停車。推開寫著「小芝加哥酒館」的店門進入。我非常喜歡這種初次踏進一家酒館的感覺。當時正值正午，在酒館只能喝啤酒。

醃秋葵，適合下酒。

店內的天花板很高，空間寬敞。左邊擺著一個撞球檯，右邊是細長的吧檯。裡面只有一名讓人望而生畏的女酒保。後面的高腳椅坐著四個男人，都是戴棒球帽、穿牛仔褲、毛髮濃密的彪形大漢。所有人都把犀利的目光放在我身上。我像乖巧的貓咪一樣規規矩矩地坐上高腳椅。

不管別的，先點一杯啤酒來喝。壁架上有三只廣口玻璃瓶，那是南部特有的下酒菜，分別裝著小黃瓜、水煮蛋和法蘭克福泡菜。這三種都和啤酒很搭。

不到五分鐘，男人們就以親切的笑容跟我聊天。這讓我感到困擾，因為我的英語會話能力只夠點酒和結帳，他們說的卻是百分之百的南部腔，聽得我一頭霧水，根本無法理解。

經過一番艱苦的奮戰，我終於從有老大

會發出野火雞叫
聲的鳥笛

依箭頭方向拉這
根棍子，就會發
出野火雞卡吱卡
吱的叫聲。

摩擦此處就會有聲音。

架勢的退役軍人口中，大致了解那些男人的背景。其中一位的智能稍微不足，因此沒有在工作，一位老人最近因妻子去世而情緒消沉，另一位則是在這裡度過農場的午休時間。

他們在酒館交換日常生活的資訊，或是談論人生、為軍人禱告，懷念先一步離開的妻子，有時候互相安慰，有時候玩玩遊戲。我深切感覺到他們在小鎮上相互慰藉，對自己的小鎮所懷抱的關愛與驕傲。酒館也是美國社會的縮影，也是我從鄉村音樂中多少窺知的一面。

這趟旅行是在波斯灣戰爭開打之前，伊拉克綁架人質的期間。我經過的院子、樹木或門戶上都繫著絲帶，祈禱士兵都能平安回國或回家。報紙以醒目的版面為貿易赤字大力轟擊日本，對日本的反感達到巔峰。但不論在哪一個小鎮，進入哪一家店，肯塔基的人民都是以親

切的笑容歡迎我。

當然，除非是長久居住，否則無法得知潛在的事情，但此地的人民確實心胸寬大，能夠包容旅人。

我佇立在密西西比河岸。光是這樣就能讓我享受到旅行的樂趣。河風吹來，我不禁哼起描述這條紅褐色特大河流的老鄉村歌曲。小葉片從岸上的巨大柳樹上掉落，紅翅黑鸝在樹梢中飛來飛去。

旅行期間，這條河川之母為我提供了絕佳的料理素材，因此這趟旅行幾乎都在吃魚，沒有其他肉類。魚的種類相當多，有小龍蝦、鯰魚、青蛙、密西西比鱷魚、肯塔基河鱒、河蟹等。

到了午餐時間，我就去當地人吃飯的小店，找到目標就大吃一頓。用麵包夾酥脆的炸鯰魚做成三明治吃，或是分開享用，都有一番風味。恰到好處的黃褐色外皮一咬下去，含有大量汁液的白肉就熱呼呼地在嘴中彈跳。

各種鯰魚

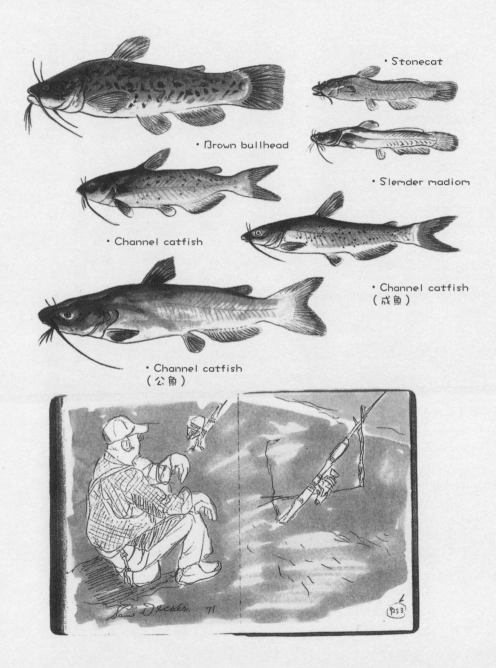

• Stonecat

• Brown bullhead

• Slender madiom

• Channel catfish

• Channel catfish
（成魚）

• Channel catfish
（公魚）

在包括肯塔基在內的阿巴拉契亞山脈一帶，可以看到五百八十種與日本相同或可能是親近種的植物。或許是因為這樣，此地的自然風景讓人倍感類似思鄉的親切感。

在寂靜無聲的夜晚，我拖著踉踉蹌蹌的腳步回到汽車旅館。這時一定聽得見蛙鳴，仰望七葉樹梢上的夜空，一輪與故鄉相同的藍月正在輝煌地映照。

# 松前半島瞎闖記

戴斯蒙‧巴格利（Desmond Bagley）的小說《Landslide》中提到，灰熊的故事幾乎都是為了嚇唬缺乏經驗的同伴或旅人而在營火邊講述的，而且其中有一大部分是編自於黑麥威士忌酒瓶。

我是在北海道出生的，從小就經常耳聞「親父」的恐怖事蹟。「親父」就是棕熊。現在那裡還有一個稱為「喇叭森林」的公車站，據說是因為棕熊出沒頻繁，經過時要吹喇叭。

棕熊在分類學上與灰熊非常接近，因此我很贊同巴格利的看法。世人近來也逐漸了解其生態，而越來越覺得棕熊性情凶暴的論調是值得商榷的。棕熊的棲息地主要是在知床半島、日高山脈、大雪山等地。

所以，我計畫去渡島半島前端的松前半島野營，同時探訪河川時，一點也沒有把棕熊放在心上。後來才知道我太樂觀了。前往第一個目的地，也就是知內川的上游時，就不經意地看到一個告示牌，以白底紅漆淡淡地寫著：「小心棕熊出沒」。

啊！這裡也有棕熊。依照計畫，我們要在這裡過兩個晚上。哎，情況不妙。好可怕。

雖然心裡這麼想著，臉上卻不露痕跡，反而浮現笑容，跟大家說油漆很舊，不足為信。

同行的釣客、攝影師、自然保護指導員等三人心裡一定也和我一樣忐忑不安。不管了，既然來了，只能生個營火，多喝一些千歲鶴生酒，再去睡覺。以辣椒醃小魚乾下酒，喝了一杯之後，被稱為「魯莽王」的我果然就本性大發，鑽進睡袋，把棕熊的事完全拋在腦後。

以戲稱為「義大利燴飯」的早餐飽餐一頓之後，我們決定一早就去攀登大千軒岳。我的原則是不爬到比森林線高的地方，可是聽說可以同時眺望津輕海峽和日本海，就決定攀登一千零七十二公尺高的山峰，走上山毛櫸聳立的林道，沿著蜿蜒的河水前進。自然保護員突然吹起哨子。對了，我完全忘記有棕熊這回事。嗶嗶嗶的聲音在森林中迴響。我們兩邊如牆壁一般長著日本虎杖、蝙蝠草和蟹甲草。樹梢擋住陽光，草叢裡面黑漆漆的，什麼也看不見。萬一有東西藏在裡面，我們也不知道。

山路中央有一堆糞便，顏色幾近全黑，似乎是款冬的纖維質已經乾透了。可能是兩、三天前排出來的。根據帶廣畜產大學西島浩先生的報告，有一種蒼蠅只能依賴新鮮的棕熊糞便生育，稱為「毫墨蠅」，已經確定每次有棕熊排出糞便，牠們就會從四面八方飛來聚集。無論如何，都沒有看到蒼蠅，可以暫時放心。

離開知床川的主流，正式步上陡峭的坡路之前，我們在岸邊聞到很重的野獸味。草叢都倒向一邊，泥土被踩得一塌糊塗。該不會有棕熊曾在這裡打滾洗泥巴浴吧？啊，不要吧。我們以山頂為目標，頭也不回地全力攀爬，而且不斷地吹哨子。

可是這天實在很熱，太陽火辣辣地照射。過了森林線，直射的陽光更加強烈。路邊長了許多草莓，非常好吃。酸味有助於解渴。我們用帽子裝了許多，邊走邊吃。看到野生土當歸也拔起來，剝掉最下面的莖皮，用力一咬，滲出帶有些微苦味的汁液。

過了一會兒，來到一片花田。終於可以從稜線之間眺望日本海了。

當晚我們去函館的自由市場採買，用多線魚的絞肉做漢堡。

加一點味噌生薑可以去腥。打一個蛋進去，加洋蔥末進去攪拌。拿出我愛用的大鋁盤，充分加熱後，把油倒進去，用湯匙撈出魚絞肉，用鋁盤煎。大小猶如日本的舊金幣。

開始香味四溢。我小時候很喜歡這道菜，記得母親會用研缽把多線魚磨碎。

之前在購買多線魚的自由市場中閒逛時，我曾忍不住大叫：「欸，別推我。」其實並沒有人推我，我只是想要假裝跌倒，把臉湊到裝著魚子的盤子上。在這個當兒，有魚子跑進嘴裡也是沒辦法的事。嘴巴會吃到紅色的珍珠串也是情非得已呀。淡紅色的鱈魚子一片和樂地躺在盤子上。別推啊。有堆積如山的生海膽。別推啊！別推啊！別推啊！

別推啊！

我面對營火，盤腿坐著，一邊

煎多線魚漢堡，一邊在嘴裡念著「別

推我、別推我」時，釣客回來了。

他雖然說沒看到很多魚，卻拎著一尾

二十五公分長的獵物。尾鰭有一條紅

色帶，背鰭前端有黑線。是紅點鮭。

魚身泛著藍色，布滿雪花般的斑點。

北海道有許多河川完全禁止捕

魚。而以南部來說，一般認為最重要

的水系是尻別川。我們一方面也是為

了避開那裡，才會選擇松前半島的河

川。這隻紅點鮭的收穫讓資深釣客高

興得咧開長著稀疏鬍子的嘴巴。

幸好多線魚漢堡博得同伴的好

評。自然保護員發揮神力，用鋸子把

巨大的水胡桃漂流木鋸斷。我把它當

成營火的枕木，然後把紅點鮭放在上面烤。粗樹幹冒出來的煙和熱氣將紅點鮭燻熟了。真是人間美味。當晚棕熊的可怕又被我們拋在腦後。酒的滋味美極了。

我們平平安安地結束知內川的野營，揮別小心棕熊的告示牌，開著越野車，沿著松前線行駛。越過白神岬，來到既是松前線終點也是起點的松前車站。再過去就沒有鐵路了。大千軒岳的稜線猶如布匹皺褶，往四面八方擴散，形成許多小沼澤。有多條河從沼澤注入日本海，我們下一個目的地就是其中的二越川。

這天依然豔陽高照。二越川的河口是農田，設有取水的堰堤。岸邊長著茂盛的蝦夷接骨木，紅色的果實沐浴在盛夏的陽光下，顯著格外醒目。接骨木類的樹枝芯是又粗又軟的髓質。愛奴人認為人死後脊髓會腐爛，因此把這種樹木稱為「死人樹」。

河川流過狹小的沼澤，畫眉鳥啁啾不停。我們溯溪到上游。釣客和自然保護員都拿出釣竿，卻好像都沒看到魚的蹤影。來到河口寬闊，風景如畫的地方，攝影師忙著按下快門。

近來釣客似乎看得比較開，釣不到魚也不會皺著眉頭。他不再追究，把釣竿收起來。或許是心境有了顯著的變化，他竟然從單日行程用的背包中取出蛙鏡，說要去賞魚。我們於是走回去，回到先前的堰堤。堰堤隔成四角形，最前端是取水口。釣客趴在乾燥的

水泥上查看堰堤，出聲說，有杜父魚。

他好像原本以為水底會有櫻鮭（本性不改）。我借來蛙鏡一看，果然有杜父魚緊貼在河底的沙礫中。

只是把頭浸到耳朵邊，汗水就止住了。水是透明的，但水流很大，沉重而緩慢地扭曲眼前的畫面。我們彷彿回到童年，在這個堰堤快活地玩了一陣子。

一早就聽到小嘴鴉吵鬧的叫聲。我在墊著日本虎杖的床上翻身，底來傳來草莖斷裂的劈啪聲。升起營火，吃完麵條加煎蛋的早餐，看著望遠鏡的自然保護員說，對岸的樹梢有烏鴉巢。原來如此，看來是我們打擾到人家了。河岸很遼闊，看得見江差線的鐵橋。

據說這裡有香魚，因此釣客一大清早就下去了。這小子也是個麻煩人物。我們從那裡沿著天之川的主流往上走，打算從湯之岱走向支流——上澤川。

過了橋，在堰堤上方發現一個不錯的野營場。我卻在這裡遭到橫禍。說起七月下旬的北海道，撇開棕熊不論，要注意的勁敵是蟲子。這一點我很清楚，也準備了蚊帳和私藏的小蘇打軟膏應戰。小蘇打軟膏是用小蘇打粉和 Oronine 調製的自製藥物，秋田縣一位登山好手傳授給我的。被蟲子咬到時塗上去，效果相當驚人。蚊子就不用說了，被蚋咬到會很慘。較硬的皮膚被咬到會變成血豆，即使把血擠出來，也會出現透明汁液，無

法痊癒。要是柔軟的皮膚被叮到，就會形成又大又圓的疹子，導致局部發熱，遲遲無法復元。小蘇打軟膏對這樣的蚋有出類拔萃的效果。

野營生活進入第六天。多虧了這種軟膏，被蚊蟲咬到的地方都差不多好了。然而，我在採日本虎杖時被毛毛蟲咬到，引發過敏反應，蚊蟲叮咬的痕跡本來已經好了，卻在這時變成疹子，恢復原先的狀況。小蘇打軟膏再怎麼有效，也無法處理蜜蜂叮咬和過敏。脖子、部分臉部和兩個手腕的前端都變得凹凸不平。幸好野營生活已接近尾聲，我在搭渡船的小樽買到特效藥。雖然不癢了，疹子的痕跡還是歷歷可見。好像木乃伊，兩手都用繃帶一圈圈地綁了起來。

野營場下面的堰堤很高，魚游不出去，因此設有魚道。魚道很特別，呈螺旋形，幾乎是垂直的構造。有同樣造型的停車場，我不知道在哪裡見過。螺旋的地面有水流動。櫻鮭會為了產卵而逆游到有伏流水湧出的上游。怎麼知道是櫻鮭呢？因為從稍下游的橋上俯看時，有一大群櫻鮭，而且堰堤下面的淺灘也有被水流打上來的，約長五十公分的櫻鮭屍體。

北海道無論哪一條河川都禁釣櫻鮭。釣客和自然保護員談到這方面總是一副很擔心有人在天之川偷抓魚的語氣，但這會兒釣客似乎瞥見較大的魚影，看得目不轉睛。果然

還是很想釣吧。

此次野營除了棕熊的排遺之外，我們也欣賞到許多動物，包括被車輛犧牲的北狐、在林道上碰見的花尾榛雞、從車子前面跑過去的蝦夷栗鼠、茂邊地川的山翠鳥、魚狗等等。最後我們還去造訪了位於歌才的山毛櫸（譯注：北海道黑松內町有一片山毛櫸森林，因為位於該樹種的生長北限，極具價值，日本政府在一九三八年指定為「天然紀念物」）。

本日依舊陽光燦亮，抵達歌才的山毛櫸自生地時，酷熱的大晴天讓人想要怒吼：這樣也是北海道嗎？棘皮樺、刺楸等落葉樹森林中有一條小路，也就是遊步道。我們走得很小心，避

免踩到巨山蟻的巢。山葡萄樹上有細小的果實。

好像腕龍的腳。這是我看到山毛櫸時的第一個想法。這一棵比我之前看過的山毛櫸都要矮胖蒼老，顏色黝黑。從侏儸紀延續到白堊紀的恐龍具有全長二十三公尺的腳，我眼前的北限山毛櫸就差不多這麼大。

北海道以津輕海峽為界，依布萊基斯頓線與本州分出不同的主要棲息物種，但歌才的山毛櫸無視於人類擅自畫出的界線，樸拙地依照自己的生活方式活到現在，令人感覺到剛毅的生命力。

# 一酒一餚

不是我奢侈，酒精度高的冷酒最好搭配醬菜。以山廢釀造法（譯注：「山卸廢止」的簡稱，「山卸」是釀造酒母時最繁複的工序，把蒸好的酒造米、米麴和釀造水混合，再用木棒攪拌成粥狀，很花時間。「廢止」就是省去這個步驟，改以控溫的方式製酒）製成的二級清酒就要搭配醃辣椒葉（譯注：材料是辣椒葉和未成熟的辣椒）。我本來是這麼想的，後來才發現這是相當奢侈的享受。

原因是，要找到完全自製的高酒精度清酒，以及不含防腐劑和色素的醬菜，是非常不容易的事。

不知道為什麼，以前的人常用鹽漬白蘿蔔之類的醬菜來代替茶點「年糕片」，用大碗端出來待客。

冬天的話，可以選擇含薄冰屑的醃鯡魚，還有刀削白蘿蔔和高麗菜。清脆爽口，完全入味的鯡魚乾是令人爭食的美味。

以同樣的做法，用鱈魚乾代替鯡魚乾醃製而成的味道，也令人難以忘懷。

166

染成苔綠色的醃小黃瓜，或是用鏽釘子增添顏色和味道的茄子，是在夏季出現。茄子如其絳紫色的外表，看起來就很涼爽。從木桶偷拿整顆醃漬好的茄子，先把蒂咬掉，然後一邊轉動白色的前端，一邊用牙齒輕咬。如此小心地吃完茄肉，就會留下皮囊。嘴巴會染成藍色，連牙齦也是一片烏青。用茄子的空囊裝水吸吮，水會略帶茄子的鹹味，讓人有撿到便宜的感覺。這是小毛頭的夏季風物詩篇。

不知從何時開始，醬菜都變得不一樣了。例如，不論什麼季節都是固定菜色的黃蘿蔔乾，不知道是不是用薑黃染的，顏色非常黃。如今盛行自然食品，柴魚、昆布等東西變得比較容易買到，但是都用得太過火了，味道很濃膩，而且很甜。以前用米糠、鹽和很多時間慢慢醃製的黃蘿蔔令人懷念。

我生長的北海道也有很多好吃的醬菜，但是說到正宗的醬菜，還是首推東北地方，畢竟那裡的歷史不一樣。以我的故鄉來說，只要追溯三代，祖先的蹤跡就消失了，成為一片荒野。東北人則是從遙遠的過去就一直在默默醃製醬菜，實力和傳統都不能小覷。

我對醬菜抱持「三不原則」，總是會在心裡念誦：

1 不洗醬菜。
2 不擠醬菜。
3 不把醬菜放到腐敗。

如果是在酒館，還要加上一條：

4 不點售價昂貴的醬菜。

也請各位讀者一同念誦。

走進青森車站前面的市場，立刻就會看到一間以叉牙魚和緋魚聞名的專門店「飯壽司」。雖然是壽司店，卻只有一位阿婆在裡面坐鎮。這位阿婆親手做的「紅鮭飯壽司」好吃極了。每次有機會去青森，我都會去店裡尋求那道美味，但由於那是冬季的特產，曾經多次向隅，而深感遺憾。

對於這家「飯壽司」，以上說明有點隨便，還寬大地把它歸為醬菜。或許會有人不以為然，但請多多包涵。

近來正在為醬菜的現況憂心，卻又無計可施時，有人找我去採訪這個主題。此時是二月。最先在腦中浮現的就是紅鮭飯壽司，接著是「青森」二字。啊，那個味道……

津輕半島有絲背細鱗魨、鰷石鯛的飯壽司。下北半島有味噌白蘿蔔、蕪菁、款冬、寶塔菜、大芥、山東大白菜、白蘿蔔、緋魚乾和小黃瓜等鹽漬菜。深浦有烏賊、短角單棘魨的飯壽司等等，簡直就是醬菜的寶庫。

可是啊，事情沒有那麼簡單。我在翻閱相關書籍時，秋田縣忽然跳了出來。這個地

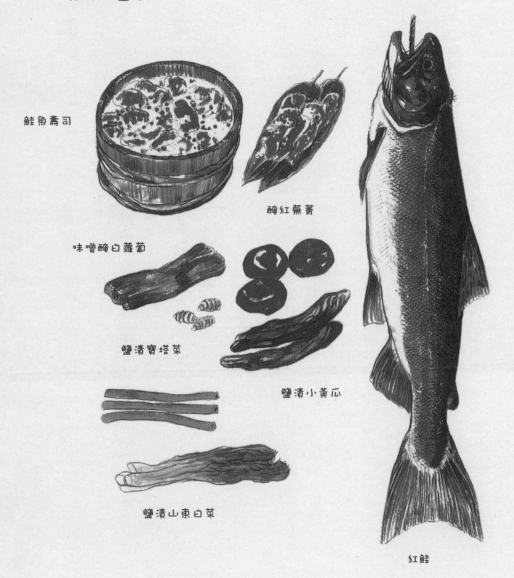

青森的醬菜

鮭魚壽司

醃紅蕪菁

味噌醃白蘿蔔

鹽漬寶塔菜

鹽漬小黃瓜

鹽漬山東白菜

紅鮭

方光是醃製的白蘿蔔就有刀削、煙燻米糠、葡萄、生薑、裝壺、切塊、加柿子、雜菜、包餡、糙米、醬油、酒粕、昆布等十三種產品。

另外還有茄子壽司、叉牙魚片壽司、通草壽司、腺齒越橘壽司、柳葉魚飯壽司、鯽魚壽司。先停下來喘一口氣。醃蒸茄子、餡料醃菜、酒粕醃越瓜、醃蘘荷、醃黃菊壽司、洋蔥醋醃油炸魚、酸梅乾、青辣椒洋蔥醋醃油炸魚。簡直讓人眼花撩亂。

可是這些產品散布在縣內各地，要如何著手呢？

市場是一個解決辦法。無論如何，先去市場看看。喜歡逛市場的我早就把秋田的「市民市場」輸進腦中了。

在八郎潟捕到的鯽魚、杜父魚、冬季的野鴨、春初的三刺魚、鯊魚、紅鮭、銀鮭、粉紅鮭、魚子、鹹鮭魚子、鹹鱈魚子……啊，還有市場裡面的「永福餐館」，裡面的早餐好吃得不得了。

我又想起來，之前經過蔬果賣場時，注意到一間醬菜店。雖然店面狹小，種類卻很豐富，有許多疊起來的醬菜桶。

不是我不知足，醬菜就是要配酒精度高的清酒。

現在把航道轉向醬菜王國，進軍秋田。

雖是二月的東北，卻幾乎都沒有積雪。黃昏的秋田街上，防滑輪胎削起的粉塵在北

170

風中漫舞，到處都是灰撲撲的。編輯沒料到是這種天氣，有點自暴自棄地穿起薄夾克。

我也是考慮到會下雪而穿著厚重的Vibram膠底靴，走向鬧區的「川端」。這是能吃到所有自製醬菜的商店。我們之前得到這個訊息，決定先去這家店瞧瞧。

夜幕才剛落下。看到我們這兩個長相實在不怎麼樣的人，店裡的人似乎有點不知所措，但我們還是自顧自地點了醬菜和啤酒。

看到端來的醬菜，我們立刻感覺到店家非比尋常的熱情。各種各樣的醬菜用大盆子裝著，另外還有漆碗，以及設計如多層漆飯盒或竹籠似的有網紋的陶磁器，也像懷石料理一般優美地盛放醬菜，擺在我們面前。

除此之外，也有「多福」的女主人三浦京子依循古法重製的，分布於縣南與縣北的不同種類，據說她仍在不斷地專研，力求做出能讓自己認可的味道。三浦女士戴著蜻蜓眼鏡，秋田美人的風韻猶存，是一位嗓門很大（失禮了），嬌小典雅的婦人。為了嘴巴刁鑽的老饕丈夫，她吃了很多苦頭，但也因此鍛鍊出現今的味覺。

隔天，我們去拜訪三浦女士的家，裡頭有一間很棒的醬菜小屋。雖然做生意本來就要花腦筋，但也沒那麼單純。連在有「醬菜王國」之稱的秋田，也越來越少人像三浦女士這樣，不使用防腐劑或色素，也只用杉木桶醃漬醬菜。

光是她請我們吃的醬菜就將近二十種，而且她還在全力開發新產品。三浦女士的熱

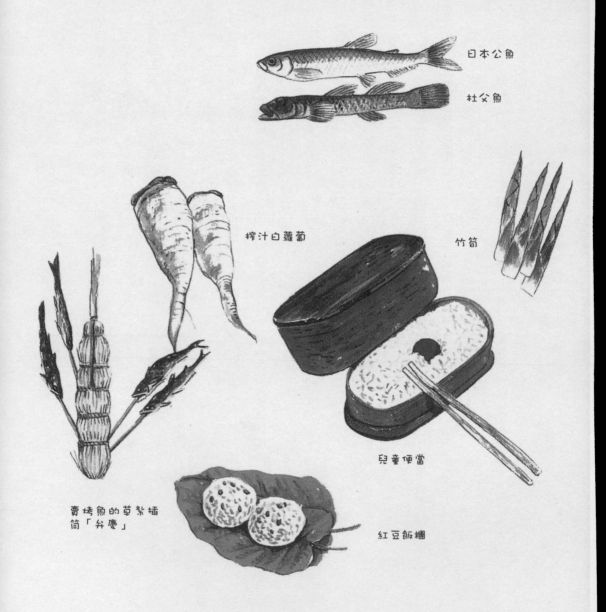

日本公魚

杜父魚

搾汁白蘿蔔

竹筍

賣烤魚的草紮插
筒「弁慶」

兒童便當

紅豆飯糰

172

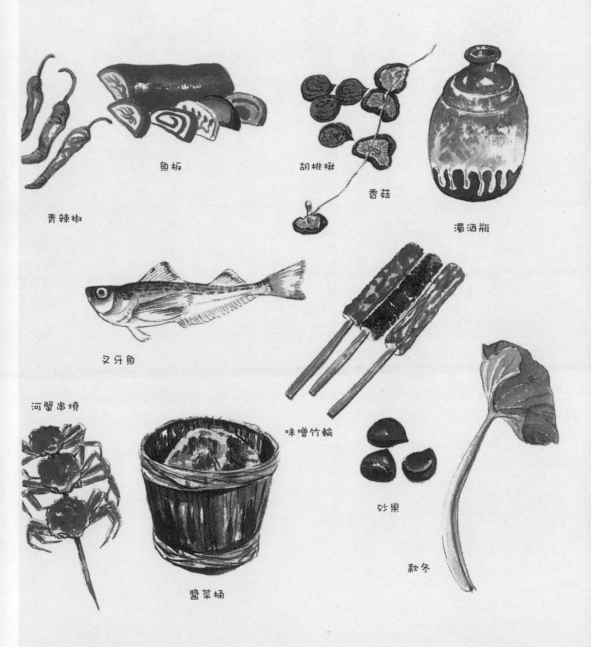

秋田之味

魚板

胡桃楸

香菇

濁酒瓶

青辣椒

叉牙魚

味噌竹輪

河蟹串燒

醬菜桶

砂果

款冬

情醬菜有很多粉絲，不少客人前來品嚐正在流失的「媽媽味」。例如現在坐在我旁邊的女士，她的年紀看起來與三浦女士差不多，也是不折不扣的母親，卻一直稱呼三浦女士「媽媽」。

編輯和我除了醬菜之外，也在胃裡面裝了許多涼拌蟹甲草（好吃）、炸三刺魚（好吃）和純米酒「秋田錦」（好喝）。明天才要去探索市場，今天就墜入了幸福的夢鄉。

走進一個街道複雜的城鎮，或是未經全盤考量就一直擴充的建築物，需要耗費相當長的時間，才能完全弄清楚裡面的情況。但有時候會在弄清楚之後覺得，原來裡面的構造很單純。

秋田市民市場就是這種情況。經過幾次探索，我已經大致了解情況。就外表來說，那只是兩個並排的魚板型巨大建築物，再簡單不過。但只要踏進去一步，就是另一個世界。裸露的電燈泡發出刺眼的亮光，胡亂塗著原色似的數量龐大的食物擁擠地推放著。乾果、魚肉加工品、乾貨、冷凍食品。好像一個個小細胞聚集起來，形成這個名為「市場」的原生動物，而且試圖繼續分裂增殖。

只要從類似的店鋪中找出特別中意的就可以了。閒逛的路徑幾乎是固定的。我一邊逛，一邊走向專賣八郎潟特產的店鋪。除了鯽魚、杜父魚、八眼鰻之外，有些季節還會

擺出一隻隻垂下綠頭的野鴨。

我買了豆子。有花豆、刀豆、花菜豆……野鳥蛋似的花紋，挺有趣的。再過去四、五家店，就是一間醬菜鋪。這種鋪子裡面應該要有醬菜大嬸模樣的人。臉部瘦削，笑起來會閃出銀光，身材矮小，穿著鋪棉背心，用手巾包頭。手指粗短，指甲好像吉他的彈片。總而言之，就是勞碌的樣子。現實卻和我想的不一樣。

大嬸固然身材不高，肌膚卻白皙細緻，一副資深的秋田美人樣。黑髮往上梳攏，身穿手織背心和紫色毛衣。她請我喝茶，因此她在我畫的素描中年輕了十歲。

我在心裡一邊念著「三大原則」，一邊買了三種自製醬菜。

將冷酒倒進稍大的酒杯。雖說是冷酒，卻不是用冰箱冰過的，而是室溫。好酒就是要這麼喝。我一邊看著盛在盤子上的蘘荷、紅辣椒、菊花瓣、青辣椒、辣椒葉等醬菜，一邊挾進嘴裡。好吃。喝一口酒。好喝。

編輯說他不吃蘘荷，因為這種植物以前都長在廁所旁邊，我卻覺得滋味很不錯，真的就像以前醃白蘿蔔的味道。

不是我奢侈，酒精度高的清酒最好搭配醬菜。

辣椒葉的滋味很好，酒也很順口。菊花瓣、青辣椒、酒……

乘著黑潮往前行

通往國道三二一號公路的道路很細，甚至沒有畫中央線。從車窗往外看，一路上都是濃密的闊葉樹。我在副駕駛座上睜大眼睛，想要找到魚鷹的巢。但看到的都是老鷹。在鳥類不多的季節，只看得到夜鶯或草鵐。

前一天住宿的飯店老闆田村先生帶我們去足摺岬。田村先生不大會喝酒，但相當熟悉當地的自然生態和風俗，也會發揮口才說出我知道不多的闊葉樹名稱，或是與生活的關係。例如梛、鬼白羽、俵木……當時我就覺

得不可能記得住，果然如此。我現在
是靠著筆記本回顧這趟旅行。據說，
足摺岬是檳榔樹的最北界線。

藍磯鶇優美的啼聲隨風傳了過
來。

我們心血來潮，打算自己煮午
餐，因此在土佐清水的「坂本鮮魚鋪」
買了一條上等鰱魚。放進冷藏箱，一
路帶到宿毛。目的地是穿過宿毛的松
田川河岸。我們計畫在那裡烹煮。

穿過小鎮，就是綿延不絕的美麗
海岸線。幾乎都沒看到破壞風景的消
波塊。海面無波，平靜如鏡，沖上岸
的白色波浪將景觀襯托得分外出色。

小朋友在龍串町的河裡面玩。有
兩個帶著游泳圈的男孩，另外還有一

個女孩。河水清澈透明，用蛙鏡往下看，河底好像有蝦虎魚。再看仔細一點，原來是土

附魚。對於在河裡學會游泳的我來說，這也是能撫慰心靈的平原風景。

隔日是雨天。我們一邊回味在河邊大快朵頤的烤鮭魚串飯，一邊行駛在濕漉漉的

五六號公路上。中途，在西海收費公路一帶，天氣放晴了。我們在海邊的森林看到鷺鷥

的棲息地。到處都是小白鷺和蒼鷺。也許是因為海灣內有魚池，餌食很豐富的關係。

偶爾會有強烈的陽光照射，使路面冒出蒸氣。白斑鳳蝶在椿葉花椒的花序上飛舞。

昨晚可能下了很大的雨，夜鶯、雉鳩和小嘴烏鴉一團和氣地停在電線上，專心地整理淋

濕的羽毛。

我們一邊眺望浮在北宇和海上的真珠養殖筏，一邊沿著谷灣海岸邊的道路進入宇和

島。我們在這裡改變主意，決定從宇和島開進三二○號公路，在出目右轉，上到三八一

號公路，來到四萬十川。順著主流往下走，沿著支流黑尊川上溯到源流處，然後越過鬼

城山的分水嶺，返回宇和島。

四萬十川的水勢滔滔，有輕艇像鼓蟲一樣浮在上面，河灘上則搭著顏色鮮豔的帳篷。

黑尊川雖然也是美麗的河流，但源流處幾乎都被砍伐殆盡，整個景象令人觸目驚心。我

和同行的M看到這種慘況都說不出話來，只是在凹凸不平的林道上繼續往前走。

旅途的最後，我們去了八幡濱的市場。這是昨晚在酒館聽到可靠訊息。想要賞魚，

砲彈般豐腴的黃鰭金槍魚躺在市場的三合
土上。這是此行最精采的景象。深深覺得
日本人是食魚人種。

去市場準沒錯。經過一九七號公
路的「夜晝隧道」，來到港口。
這條隧道的名稱好特別。

八幡濱中間批發賣場和批發
市場一樣是連棟建築，一大早就
生氣蓬勃。進去時，最先看到的
是閃著黃色光芒的鱵鱙。長達兩
公尺。另外還有大得可以抱在懷
裡的鱸魚。魚池內有粗繩似的海
鰻在蠕動。第五八祐光號漁船正
在卸漁獲，大概是用拖網捕的，
工作人員必須區分各種魚類。平
花鰹、蛇鰡等魚紛紛被丟進箱子。
我一邊窺探箱子一邊畫著素描時，
有人為我丟進一隻罕見的鱵魚。

參觀市場也是此趟旅行中的

主要行程。四國島西海岸的旅遊就這樣平安無事地結束。

此次行程也是介於大洲和松山之間。說到大洲，就會讓人想起肱川的鵜飼（譯注：點燃篝火，讓鸕鷀潛到水裡捕魚）。傍晚出去一看，許多艘華麗的屋形船在岸邊排列。

停船處的擴音器在播放「可愛的鸕鷀啣魚回來」等內容的演歌。幸好船位都被訂光了。

我們本來要在天黑時從橋上觀看，結果喝完酒回來，活動已經結束了，連個船影都沒見著。

發光鯛

在五金行看釣具，在魚板
店請老闆給我們看魚類原
料。心情愉快地開著車，
看到當地特產的黑牛被綁
在路邊。這就是隨心所欲
的旅行。

8.11

國家圖書館出版品預行編目資料

田野食趣：跟著畫家上山下海去野炊 / 本山賢司著 李毓昭譯.
-- 初版. -- 臺中市：晨星，2013.12
　　184面；16.5*22.5公分. --（自然生活家；10）
ISBN 978-986-177-767-2　　（平裝）

1.露營
992.78　　　　　　　　　　　102017805

自然生活家10

# 田野食趣：跟著畫家上山下海去野炊

| | |
|---|---|
| 作者 | 本山賢司 |
| 翻譯 | 李毓昭 |
| 主編 | 徐惠雅 |
| 特約編輯 | 張雅倫 |
| 校對 | 黃幸代 |
| 美術設計 | 王春子 |

| | |
|---|---|
| 創辦人 | 陳銘民 |
| 發行所 | 晨星出版有限公司 |
| | 台中市407工業區30路1號 |
| | TEL：04-23595820　FAX：04-23550581 |
| | E-mail：service@morningstar.com.tw |
| | http：//www.morningstar.com.tw |
| | 行政院新聞局局版台業字第2500號 |
| 法律顧問 | 甘龍強律師 |
| 初版 | 西元2013年12月6日 |
| 郵政劃撥 | 22326758（晨星出版有限公司） |
| 讀者服務專線 | 04-23595819#230 |

| | |
|---|---|
| 印刷 | 上好印刷股份有限公司 |

定價 **３５０**元

ISBN　978-986-177-767-2
Published by Morning Star Publishing Inc.
Printed in Taiwan

以下資料或許太過繁瑣，但卻是我們了解您的唯一途徑，

誠摯期待能與您在下一本書中相逢，讓我們一起從閱讀中尋找樂趣吧！

姓名：＿＿＿＿＿＿＿＿＿＿　性別：□ 男　□ 女　生日：　　／　　　／

教育程度：＿＿＿＿＿＿＿＿＿＿

職業：□ 學生　　　　□ 教師　　　　□ 內勤職員　　□ 家庭主婦

　　　□ 企業主管　　□ 服務業　　　□ 製造業　　　□ 醫藥護理

　　　□ 軍警　　　　□ 資訊業　　　□ 銷售業務　　□ 其他＿＿＿＿＿＿

E-mail：＿＿＿＿＿＿＿＿＿＿＿＿＿＿＿＿＿＿＿　聯絡電話：＿＿＿＿＿＿＿＿＿

聯絡地址：□□□＿＿＿＿＿＿＿＿＿＿＿＿＿＿＿＿＿＿＿＿＿＿＿＿＿＿＿

購買書名：田野食趣：跟著畫家上山下海去野炊＿＿＿＿＿＿＿＿＿＿＿＿＿

・誘使您購買此書的原因？

□ 於 ＿＿＿＿＿＿ 書店尋找新知時　□ 看 ＿＿＿＿＿＿ 報時瞄到　□ 受海報或文案吸引

□ 翻閱 ＿＿＿＿＿＿ 雜誌時　□ 親朋好友拍胸脯保證　□ ＿＿＿＿＿＿ 電台DJ 熱情推薦

□電子報的新書資訊看起來很有趣　□對晨星自然FB的分享有興趣　□瀏覽晨星網站時看到的

□ 其他編輯萬萬想不到的過程：＿＿＿＿＿＿＿＿＿＿＿＿＿＿＿＿＿＿＿＿

・本書中最吸引您的是哪一篇文章或哪一段話呢？＿＿＿＿＿＿＿＿＿＿＿＿＿

・對於本書的評分？（請填代號：1.很滿意　2.ok啦！　3.尚可　4.需改進）

□ 封面設計＿＿＿＿＿　□尺寸規格＿＿＿＿＿　□版面編排＿＿＿＿＿　□字體大小＿

□內容＿＿＿＿＿　　□文／譯筆＿＿＿＿＿　□其他＿＿＿＿＿

・下列出版品中，哪個題材最能引起您的興趣呢？

台灣自然圖鑑：□植物 □哺乳類 □魚類 □鳥類 □蝴蝶 □昆蟲 □爬蟲類 □其他＿＿＿＿

飼養＆觀察：□植物 □哺乳類 □魚類 □鳥類 □蝴蝶 □昆蟲 □爬蟲類 □其他＿＿＿＿

台灣地圖：□自然 □昆蟲 □兩棲動物 □地形 □人文 □其他＿＿＿＿＿＿

自然公園：□自然文學 □環境關懷 □環境議題 □自然觀點 □人物傳記 □其他＿＿＿＿＿

生態館：□植物生態 □動物生態 □生態攝影 □地形景觀 □其他＿＿＿＿＿

台灣原住民文學：□史地 □傳記 □宗教祭典 □文化 □傳說 □音樂 □其他＿＿＿＿＿

自然生活家：□自然風DIY手作 □登山 □園藝 □觀星 □其他＿＿＿＿＿

・除上述系列外，您還希望編輯們規畫哪些和自然人文題材有關的書籍呢？＿＿＿＿＿

・您最常到哪個通路購買書籍呢？□博客來 □誠品書店 □金石堂 □其他＿＿＿＿

很高興您選擇了晨星出版社，陪伴您一同享受閱讀及學習的樂趣。只要您將此回函郵寄回本

社，我們將不定期提供最新的出版及優惠訊息給您，謝謝！

若行有餘力，也請不吝賜教，好讓我們可以出版更多更好的書！

・其他意見：＿＿＿＿＿＿＿＿＿＿＿＿＿＿＿＿＿＿＿＿＿＿＿＿＿＿＿＿＿

晨星出版有限公司 編輯群，感謝您！

廣告回函
台灣中區郵政管理局
登記證第267號
免貼郵票

407
台中市工業區30路1號
# 晨星出版有限公司

## 晨星回函有禮，好書寄就送！

只要詳填《田野食趣：跟著畫家上山下海去野炊》回函卡，附40元郵票（工本費）寄回晨星出版，自然好書《窗口邊的生態樂園》馬上送！

（原價180元）

天文、動物、植物、登山、生態攝影、自然風DIY……各種最新最夯的自然大小事，盡在「晨星自然」臉書，快點加入吧！

晨星出版有限公司 編輯群，感謝您！